Die Parochialkirche zu Berlin

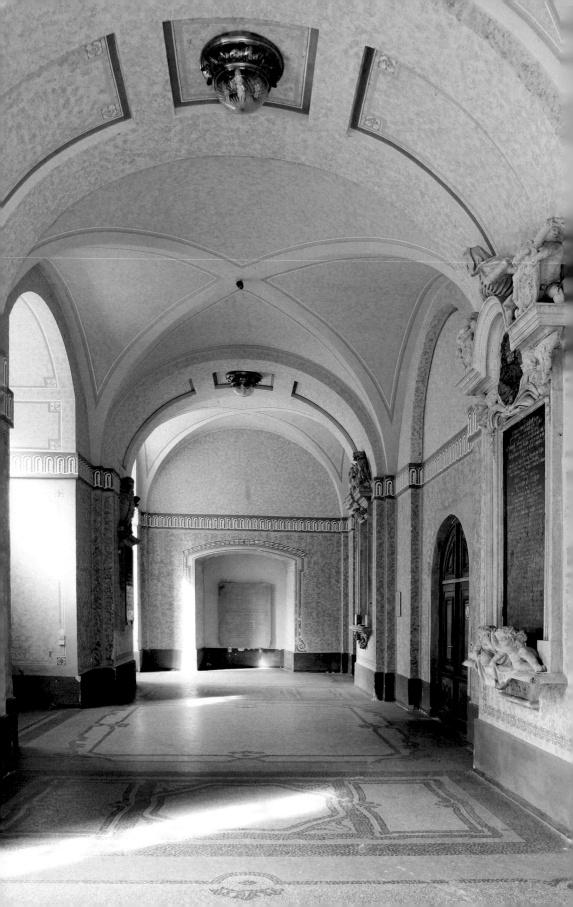

Christian Hammer (Fotos) · Peter Teicher (Text)

Die Parochialkirche zu Berlin

Kirche · Gruft · Kirchhof · Gemeinde

Großer DKV-Kunstführer

herausgegeben von der
Evangelischen Kirchengemeinde
St. Petri – St. Marien

Deutscher Kunstverlag Berlin München

Abbildung Seite 2:
Vorhalle der Kirche

Sämtliche Abbildungen Christian Hammer, Berlin,
mit Ausnahme von
S. 7: Deutsches Historisches Museum, Standbild vor dem Knobelsdorff-
Flügel des Schlosses Charlottenburg, Foto Peter Teicher
S. 8: Münzkabinett der Staatlichen Museen zu Berlin
S. 9, 22, 32, 38, 39, 41, 43, 54 oben links, 78, 83, 84, 87: Gemeindearchiv
S. 11, 14, 15: Staatsbibliothek zu Berlin, Kartenabteilung
S. 21: Brandenburgisches Landesamt für Denkmalpflege
S. 23: Geheimes Staatsarchiv Preußischer Kulturbesitz
S. 26: Bildarchiv Preußischer Kulturbesitz, © bpk Ewald Gnilka
S. 29: Architekturmuseum TU Berlin, Inv. Nr. 12318
S. 47: Planer in der Pankemühle, Architekturbüro, Berlin
S. 54 oben rechts: Zweites Deutsches Fernsehen
S. 54 unten links und rechts: Daniela Franz
S. 61: Stiftung Preußische Schlösser und Gärten Berlin-Brandenburg
S. 62: Stiftung Stadtmuseum Berlin
S. 64: Gipsformerei der Staatlichen Museen zu Berlin, Büste im
Märkischen Museum Berlin, Foto Christian Hammer
S. 81: Bildarchiv Preußischer Kulturbesitz, Nationalgalerie Berlin,
© bpk Jörg P. Anders
S. 82: Gemeindearchiv, Foto Andreas Mieth
S. 93: Bildarchiv Preußischer Kulturbesitz, Sammlung Rohloff,
© bpk Jürgen Liepe
S. 96 aus: Evangelische Kirche in Berlin-Brandenburg: Kirchen und
Gotteshäuser in Berlin, ohne Jahr, um 1999, Seite 23

Lektorat | Rainer Schmaus und Edgar Endl
Gestaltung und Herstellung | Miriam Heymann und Edgar Endl
Lithos | Lanarepro, Lana (Südtirol)
Druck und Bindung | F&W Mediencenter, Kienberg

Bibliografische Information der Deutschen Nationalbibliothek
Die Deutsche Nationalbibliothek verzeichnet diese Publikation
in der Deutschen Nationalbibliografie; detaillierte bibliografische
Daten sind im Internet über http://dnb.d-nb.de abrufbar

© 2009 Deutscher Kunstverlag GmbH Berlin München
ISBN 978-3-422-02199-0

Inhalt

6 Die Parochialkirche und Berlin
 André Schmitz

7 **Die Kirche**

7 Grundsteinlegung
15 Einweihung
17 Turmbau
25 Umgestaltungen und Reparaturen
28 Zerstörung und Wiederaufbau
39 Glockenspiel

47 **Die Gruft**

47 Geschichte
53 Kriegs- und Nachkriegszeit
54 Dokumentation und wissenschaftliche Untersuchungen
58 Wiederherstellung der Würde
59 Neue Raumordnung
59 Heutige Gesamtsituation
60 Prominente Persönlichkeiten

66 **Der Kirchhof**

66 Bestattungsplatz der Gemeinde
70 Mausoleen
73 Erhalt als Kirchhof

78 **Die Kirchengemeinde**

78 1703 bis 1802
80 1803 bis 1902
83 1902 bis 1968 und danach

90 **Die Kirchenmusik**

92 **Die Stiftung kirchliches Kulturerbe**
 Roland Stolte

95 **Anhang**

95 Ausgewählte Literatur
96 Hinweise für Besucher

Die Parochialkirche und Berlin

von André Schmitz, Staatssekretär für Kulturelle Angelegenheiten und Mitglied des Gemeindekirchenrates der Evangelischen Kirchengemeinde St. Petri – St. Marien

Viele Berliner Fachunternehmen, Institutionen wie das Landesdenkmalamt und Förderer haben dazu beigetragen, dass die im Zweiten Weltkrieg schwer beschädigte Parochialkirche, nunmehr nach über zehnjährigen komplizierten Arbeiten umfassend saniert, wieder einen vielbeachteten Anziehungspunkt in der historischen Mitte von Berlin bildet. Vor 300 Jahren erbaut, ist ihre originale Grundstruktur noch weitgehend erhalten und zeugt von der Meisterschaft der Schöpfer dieses wertvollen barocken Bauwerks. Bedeutsame Persönlichkeiten der Berliner und brandenburgischen Geschichte gehörten zu der seit 1703 bestehenden Parochialgemeinde und fanden ihre letzte Ruhestätte in der vorbildlich wiederhergestellten Gruft unter der Kirche oder auf dem denkmalgerecht restaurierten Kirchhof.

Als 1709 durch den Zusammenschluss von Berlin, Cölln, Friedrichswerder, Dorotheenstadt und Friedrichstadt die Haupt- und Residenzstadt Berlin entstand, waren die Bürgermeister Christoph Schmidt (Amtszeit 1682–1709) und Ludwig Senning (Amtszeit 1709–1736) Mitglieder der Parochialgemeinde, das Amt des Obervorstehers der Gemeinde nahm der damals einflussreichste königliche Minister, Reichsgraf Kolbe von Wartenberg, wahr.

Bald nach dem Erklingen des ersten Glockenspiels in Brandenburg/Preußen vom Turm der Parochialkirche erfand der Volksmund Legenden über die berühmte »Singuhr«, mit dem Aufkommen des Rundfunks konnte ihr Klang weit über Berlin hinaus Gehör finden.

Für die Parochialkirche, als eine von zwei bedeutenden Kirchen der Petri-Mariengemeinde, zeichnet sich gegenwärtig eine Wiederbelebung in doppelter Hinsicht ab. Erstens wird ihr die 2009 von der Kirchengemeinde mit einer Reihe von Kooperationspartnern gegründete »Stiftung kirchliches Kulturerbe« eine neue verheißungsvolle Nutzungsperspektive als liturgisch genutzte Kunstkirche eröffnen. In Verbindung mit gottesdienstlichen und kirchenpädagogischen Angeboten, die sich in besonderer Weise auf die Werke der von der neuen Stiftung betreuten Kunstsammlung beziehen, gewinnt die Parochialkirche als kirchlicher Ort Zukunft.

Zweitens wird das durch den Verein »Denkmal an Berlin e. V.« in Angriff genommene Projekt für den Wiederaufbau der immer noch fehlenden Turmspitze mit Glockenspiel in ihrer historischen Gestalt und parallel dazu die Umgestaltung des die Kirche umgebenden Gebiets dazu führen, dass diesem Stadtviertel und seiner zentralen Kirche mit den neuen Bewohnern und Besuchern auch neue Aufgaben zuwachsen werden. Das alles wird der Stadt Berlin gut tun, es wird insbesondere identitätsstiftend für das »Klosterviertel« und die Stadtmitte sein. Ganz in der seit 800 Jahren ungebrochenen kirchlichen Tradition in Berlins Mitte lebt die Gemeinde auch hier in der Hoffnung auf eine segensreiche Weiterführung ihrer unverzichtbaren Aufgaben.

Dem erstmalig in dieser ausführlichen Darstellung erscheinenden Kunstführer der Parochialkirche ist eine große Verbreitung zu wünschen, denn neben der Vermittlung interessanter Informationen für die Berliner und ihre Gäste wird er auch zu einer breiten Akzeptanz der noch zu leistenden Arbeiten für den vollständigen Wiederaufbau der Kirche und ihrer Nutzungsperspektiven beitragen.

Der Deutsche Kunstverlag Berlin München verbindet die Herausgabe der Publikation mit einem Sponsoring für die neu gegründete »Stiftung kirchliches Kulturerbe«. Dafür ist ihm ausdrücklich zu danken.

August 2009

Die Kirche

Grundsteinlegung

Donnerstag, der 15. August 1695, ein glanzvoller Tag für die Klosterstraße in Berlin. Schon am frühen Morgen ist die Straße gründlich gesäubert und die kurfürstliche Garde unter Führung ihres Kommandanten, des Obristen Hacke, aufgezogen. Jetzt am Vormittag drängen sich die Bürger an den Straßenrändern, alle Fenster zur Straße hin sind durch Neugierige dicht belegt. Besonders auffallend ist der große Zulauf der evangelisch-lutherischen Stadtbevölkerung. Feierlich klingen die Glocken vom Dom um 8.00 Uhr, um 8.30 Uhr erneut und um 9.00 Uhr läutet auch dessen größte Glocke, die nur bei besonderen Festlichkeiten ertönt. Vom Schloss her zieht nach genau festgelegter protokollarischer Reihenfolge der kurfürstliche Hofstaat heran, inmitten Friedrich III. mit der Kurfürstin Sophie Charlotte und dem siebenjährigen Kurprinzen Friedrich Wilhelm. Auf dem ehemaligen Grundstück des berühmten Alchimisten Johannes Kunckel stehen mehrere Festzelte. In die daneben befindliche große Baugrube führt eine breite sanft abfallende hölzerne Brücke.

Bei seiner Ankunft erweist der Kurfürst dem Grafen von Dönhoff, dem Baron von Lottum und dem Oberstallmeister von Schwerin die Gunst, ihn aus der Kutsche heben zu dürfen. Ehrfurchtsvoll erwartet ihn eine große Anzahl von Mitgliedern der Reformierten Gemeinde, an ihrer Spitze die Verantwortlichen für den Kirchenbau, Georg von Berchem und Joachim Scultetus von Unfriede.

Gemeinsam betritt man das kurfürstliche Zelt zum Festgottesdienst. Die Gemeinde besitzt noch keinen eigenen Prediger, sie hat sich dafür den Hof- und Domprediger Ursinus ausgebeten. Er predigt über »... und auf diesen Felsen will ich meine Gemeinde bauen und die Pforten der Hölle sollen sie nicht überwältigen« (Mt 16,18).

Endlich begeben sich die kurfürstliche Familie und noch einige ausgewählte Persönlichkeiten unter Chorgesang und erneutem Glockengeläut des Doms über die hölzerne Brücke in die Baugrube. »Seine Churfürstliche Durchlauchtigkeit schoben da mit eigener Hand den ersten Stein an seinen Ort, nachdem Sie vorher etliche Kellen Kalck darunter geworffen«. Der Kurfürst legt noch zwei weitere Grundsteine; eingebettet sind eine Bibel, ein Heidelberger Katechismus, kupferne Platten mit Grundriss und Ansicht der geplanten Kirche sowie eine speziell geschlagene Gedächtnis-Medaille.

Wieder zurück im Festzelt werden nun ausführliche Dankesreden gehalten. Der Vertreter

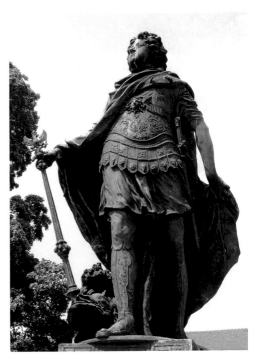

Andreas Schlüter, Kurfürst Friedrich III., 1698, Neuguss 1972

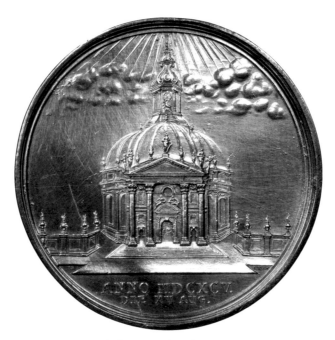

Medaille zur Grundsteinlegung, 1695

der Gemeinde, Georg von Berchem, geht zum Lobe des Herrschers und dessen Vorfahren 200 Jahre zurück, der Wirkliche Geheime Rat und Konsistorialpräsident Paul von Fuchs spricht im Namen des Landesherrn und holt dabei bis zu Karl dem Großen aus. Er versichert, der Kurfürst freue sich, als Erstes Mitglied der reformierten Kirchengemeinschaft erscheinen zu können und auch fernerhin der Gemeinde schützend und helfend zur Seite zu stehen.

Nach dem gemeinsamen Gesang von »Sei Lob und Ehr mit hohem Preis« werden Abdrucke der eingemauerten Kupferplatten verteilt. Nach nochmaligem untertänigsten Dank seitens der Gemeinde besteigt der Kurfürst seine Karosse und der Hofstaat begibt sich unter großer Anteilnahme der Bürger wieder zurück zum Schloss. In einem zeitgenössischen Sonderdruck sind alle Einzelheiten des Geschehens festgehalten.

Was sind die Gründe für die bemerkenswerte allerhöchste Unterstützung dieses Bauprojektes? – Etwa 80 Jahre waren vergangen, seitdem der evangelische kurfürstliche Hof vom lutherischen zum reformierten Bekenntnis übergetreten war. Der damalige Landesherr, Johann Sigismund (Urgroßvater von Friedrich III.), hatte diesen Aufsehen erregenden Schritt 1613 in der Überzeugung getan, die mit Martin Luther begonnene und nun zu bloßen Formeln erstarrte Reformation der Kirche in einem zweiten Schritt zu einem Abschluss führen zu müssen, der alle an die katholische Kirche erinnernden Kompromisse und ›Reste‹ konsequent beseitigte. Eine solche Vollendung der Reformation sah Johann Sigismund im reformierten Glauben – und er ging davon aus, dass seine Untertanen ihm in diesen Glauben folgen würden. An diesem Punkt täuschte er sich freilich. Schnell musste er einsehen – und öffentlich den Ständen im Lande zugestehen – dass der lutherische Glaube viel zu sehr verwurzelt war, als dass eine »zweite Reformation« die Verhältnisse im Land hätte vollständig ändern können. In der Folge bestanden nun beide Konfessionen nebeneinander, wobei immer wieder hitzige Streitigkeiten zu theologischen und liturgischen Fragen aufflammten und die

Kurtze Beschreibung
Wie
Der Erste Stein
Zu der
Evangelisch-Reformirten
Stadt- und Pfarr-
Kirchen
in Berlin/
Den 15. Augusti 1695. geleget worden/
Nebst denen dabey gehaltenen
Reden/
sampt der
Predigt.

Cölln an der Spree/
Druckts Ulrich Liebpert/ Churf. Brandenb. Hof-Buchdr.

Sonderdruck zur Grundsteinlegung, 1695

Landesherren wiederholt die religiösen Eiferer zur Mäßigung in ihren gegenseitigen Anschuldigungen aufrufen mussten.

Um den kurfürstlichen Hof sammeln sich im Laufe der Zeit durch Berufungen oder durch die großzügige Unterstützung reformierter Einwanderer viele ausgeprägte Persönlichkeiten reformierten Bekenntnisses aus verschiedenen europäischen Ländern (u. a. aus der Pfalz, der Schweiz und Frankreich), die in höchste Staatsämter gelangen. Offensichtlich ist die Zugehörigkeit zu dieser Glaubensrichtung dem gesellschaftlichen Aufstieg förderlich. Für ihre Gottesdienste steht den Reformierten anfangs allerdings nur die Hofkirche (Domkirche) zur Verfügung, da alle anderen Berliner Kirchen beim Bekenntniswechsel des Hofes lutherisch geblieben waren.

Das wird sich erst unter Kurfürst Friedrich III. ändern. Dieser strebt nach Rangerhöhung, nach der Königskrone. Er fördert Künste und Wissenschaften und wünscht sich ein repräsentatives Erscheinungsbild seiner Residenzstadt. Er hätte gern seine Hofkirche (damaliger Standort etwa an der Längsseite des ehemaligen Staatsratsgebäudes) glanzvoll erneuert, aber aus Geldmangel war er über die Planungsphase nicht hinausgekommen. Da fügt es sich gut, dass »Einige der Reformirten Religion ergebene und von der Dom Kirche weit entlegene Einwohner« am 23. Mai 1694 um die Erlaubnis ersuchen, in der Klosterstraße eine neue Kirche einschließlich Friedhof und Schule für ihre Gemeinde errichten zu dürfen. Als wichtige Gründe für einen Kirchenneubau werden angeführt, dass es im Dom oft zu eng wäre, man dessen Glocken nicht überall hören könne, bei schlechtem Wetter der weite Weg bis zum Dom nicht zumutbar sei.

Nach nur zwölf Tagen erteilt der Kurfürst den Vertretern der Gemeinde, den beiden hochrangigen Staatsbeamten Joachim Scultetus von Unfriede (Geheimer Hofkammerrat und Geheimer Justizienrat) und Georg von Berchem (Direktor des Appellationsgerichts, Wirklicher Geheimer Etatsrat), die grundsätzliche Zustimmung. Die Aussicht auf die Neugründung einer reformierten Gemeinde und auf die

Verschönerung der Stadt durch einen repräsentativen Bau hat ihn wohl nicht lange zögern lassen. Für die reformierten Bittsteller ist eine rechtliche Unabhängigkeit von der Hofkirche »zu ewigen Zeiten« nicht unwichtig, immerhin ist ein Religionswechsel des Landesherrn aus politischen oder persönlichen Gründen nicht völlig auszuschließen.

Rasch wird der Hofarchitekt, Johann Arnold Nering (1659–1695), Kurfürstlich Brandenburgischer Oberbaudirektor, beauftragt, den Bauplatz in Augenschein zu nehmen und einen Abriss von der darauf zu erbauenden Kirche anzufertigen. Nering verarbeitet in seinem Entwurf niederländische und italienische Einflüsse und berücksichtigt natürlich auch die Grundsätze der reformierten Konfession. Im Ergebnis entsteht die Konzeption eines im Inneren schlichten Zentralbaus, in dem sich die Gemeinde um das Wort der Heiligen Schrift versammelt und die Konzentration deshalb nicht durch üppige Ausstattung oder umfangreichen Schmuck abgelenkt werden soll. Das Äußere ist jedoch aufwendig repräsentativ gestaltet. Die vier Apsiden erhalten hohe polygonale Kuppeldächer mit Kupferdeckung. Aus deren Zentrum ragt ein dreigeschossiger säulenumstellter Dachturm auf. Rings um den Baukörper ist eine Gliederung mit korinthischen Kolossalsäulen und einer Attika mit einer Vielzahl schmückender Steinvasen vorgesehen. Eine Säulenvorhalle wird von mehreren Statuen geziert. Es fällt auf, dass kein Platz für ein Glockengeläut erkennbar ist.

Nach der Grundsteinlegung soll der Bau zügig ausgeführt werden, allerdings fehlt es an Baumaterial. Die Gemeinde bittet deshalb den Kurfürsten, ihr doch möglichst Kalk und Steine im benötigten Umfang kostenlos zu überlassen. Nun könnte mit Elan gebaut werden, doch nach wenigen Wochen, am 21. Oktober 1695, stirbt Nering im Alter von nur 36 Jahren. Sein Nachfolger im Hofbauamt, Martin Grünberg (1655–1706), führt den Bau fort.

Nachdem ein halbes Jahr am Fundament gebaut ist, tauchen Zweifel an der Finanzierbarkeit des Projekts auf. Die Kosten werden auf über 70.000 Taler geschätzt, aus Zuwendungen

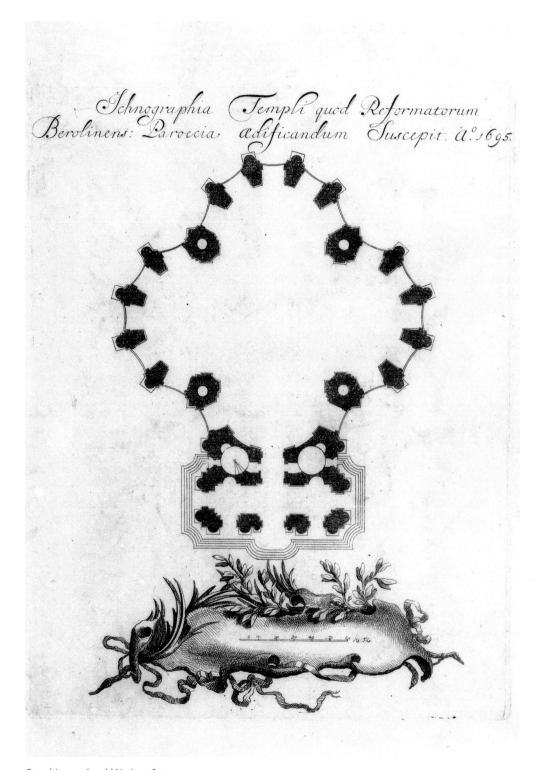

Schnographia Templi quod Reformatorum Berolinens: Paroecia Ædificandum Suscepit. Aº 1695.

Grundriss von Arnold Nering, 1695

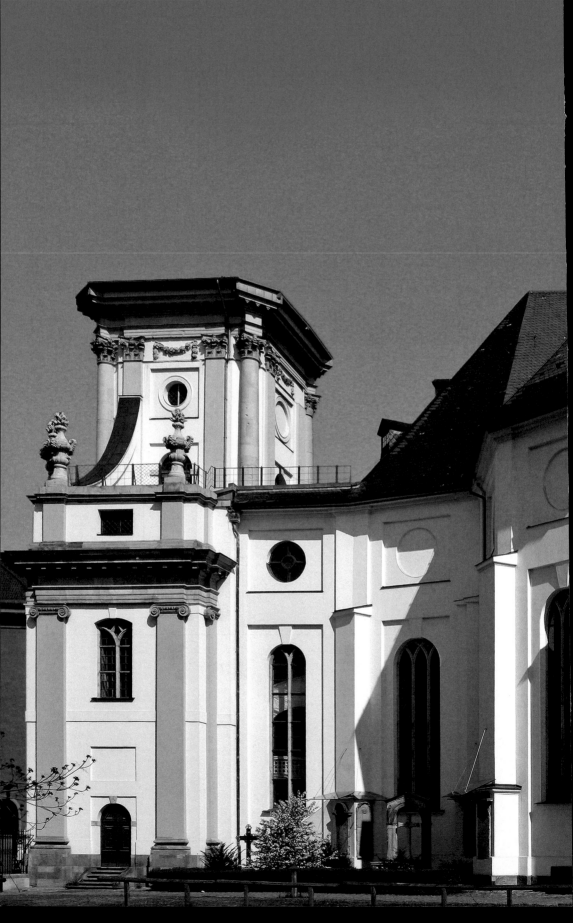

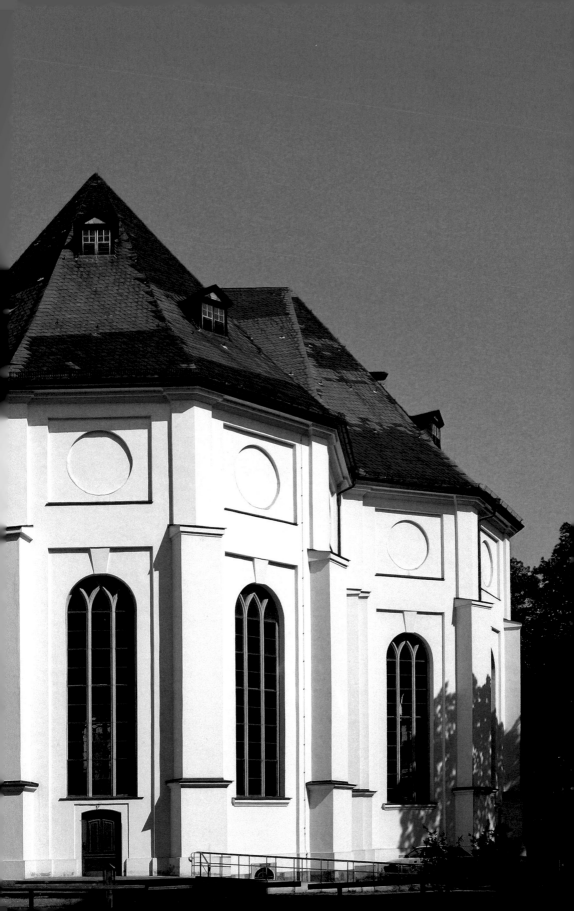

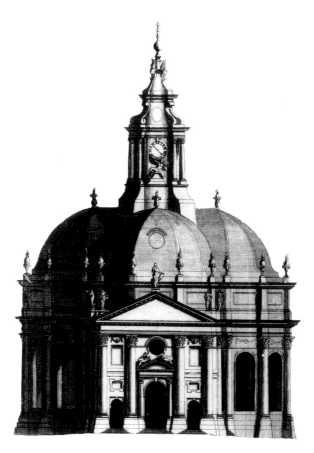

Entwurf von Arnold Nering, 1695

des Hofes, Spenden und landesweiten Kollekten waren 43.000 Taler zusammengekommen. Der Kurfürst weist an, den Bau auf dem bereits vorhandenen Fundament mit geringerem Aufwand weiterzuführen. Grünberg vereinfacht den Entwurf Nerings ganz wesentlich. Auf äußerlichen Schmuck wird weitgehend verzichtet, der zentrale Turm wird durch einen kleinen Turm auf einem westlichen Vorbau der Kirche ersetzt, die gewölbten Dächer entfallen.

Im Inneren wird jedoch nach dem Plan von Nering weiter gebaut, bis am 27. September 1698 das in Arbeit befindliche mittlere große zentrale Gewölbe über dem Kirchenschiff einstürzt – glücklicherweise nach Feierabend, so

dass keine Menschen zu Schaden kommen. Um die Schuldfrage gibt es heftige Auseinandersetzungen zwischen dem leitenden Architekten Martin Grünberg und dem bauausführenden Hof-Maurer-Meister Leonhard Braun. Bemerkenswert dabei ist, dass es auch beim Berliner Zeughaus in der Zusammenarbeit von Grünberg/Braun zu Rissen im Bauwerk und späterem Einsturz kam.

Höheren Orts werden zum Weiterbau der Parochialkirche Bedenken geäußert. Martin Grünberg und das am Hofe aufstrebende Genie Andreas Schlüter erhalten deshalb den Auftrag für neue Entwürfe mit dem gleichzeitigen Hinweis, auch andere Bauverständige zu konsultieren, um fernerhin solche Unglücksfälle

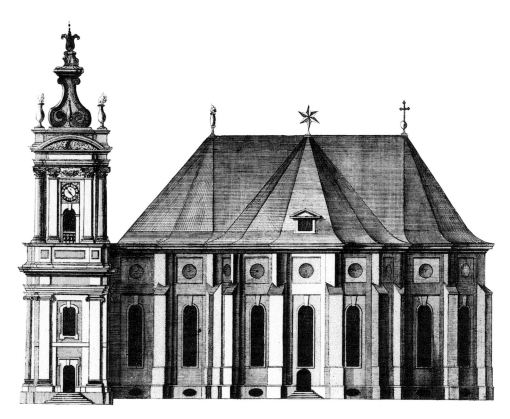

Entwurf von Martin Grünberg, 1696

sicher auszuschließen. Das eingestürzte Gewölbe wird neu aus Holz gebaut und innen verputzt, so dass der Eindruck einer gemauerten Kuppel entsteht.

Leider geht der Bau nur schleppend weiter, vielleicht durch übertriebene Vorsicht im Hinblick auf den Unfall oder infolge fortdauernder Geldnot. Das Grundkonzept des Baus wird jedoch beibehalten. Der Landesherr weist intern an, den Fortgang gewissenhaft zu kontrollieren und ihm laufend Bericht zu erstatten. Inzwischen hat Friedrich III. die Königswürde erlangt und ist nunmehr Friedrich I., König in Preußen. Er drängt auf Abschluss des Baus und fordert die Einweihung der Kirche bis spätestens 11. Juli 1703, seinem 46. Geburtstag.

Einweihung

Letztmöglicher Termin für eine Einweihung noch vor dem Geburtstag des Königs ist Sonntag, der 8. Juli 1703. An der Kirche gibt es noch viel zu tun, eine weitere Verzögerung darf aber keinesfalls eintreten. Vom Hofe müssen diverse Einrichtungen ausgeborgt werden: Sitzgelegenheiten, Teppiche, ein Orgelpositiv. Einen richtigen Namen hat man noch nicht für dieses schöne Gebäude, den Bauherren ist nur wichtig, dass es eine selbstständige Gemeindekirche, umgangssprachlich eben eine »Parochial«-Kirche, ist und bleibt.

Das Protokoll der Einweihungsfeier entspricht dem jetzt königlichen Repräsentations-

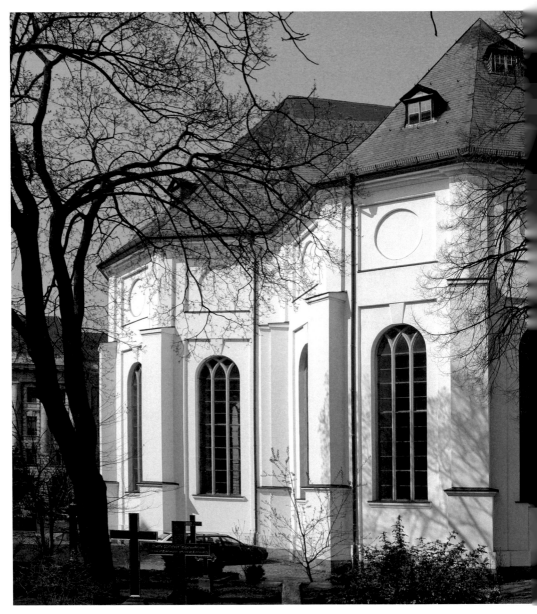

Blick auf die Kirche von Südosten

bedürfnis. Mit einer aufsteigenden Rakete wird das Signal zum Läuten aller Glocken der Stadt gegeben. Eine überaus große Volksmenge hat sich an den Straßen versammelt. Gern nimmt der König die Gelegenheit zur glänzenden Schaustellung wahr. In einer prächtigen acht-

spännigen Staatskarosse fahren die Majestäten vor, von ihren nahen Verwandten begleitet. Es folgt ihnen ein wahrhaft königlicher Hofstaat.

Lange Ansprachen entfallen, es wird ein eher schlichter Gottesdienst gefeiert. Der von der Gemeinde erwählte erste Prediger, Prof. Dr.

weihen wolle. Durch diese Selbsteinsetzung eines Predigers im Beisein des Königs werden die Privilegien der neuen Gemeinde demonstrativ bestätigt.

Die Predigt wird über den Psalm-Vers gehalten: »Wünschet Jerusalem Glück; es müsse wohl gehen denen, die dich lieben.« (Ps. 122, 6) Anschließend erfolgt die Taufe von zwei königlichen Mohren und einem Tartaren, nachdem diese das Glaubensbekenntnis öffentlich aufgesagt hatten. Taufpaten der Mohren sind die beiden königlichen Majestäten.

Zur Verabschiedung spricht im Auftrag der Gemeindeleitung der Geheime Kammer-Rat Matthias von Berchem – zur Grundsteinlegung hatte sein Schwiegervater Georg von Berchem gesprochen – dem König den alleruntertänigsten Dank für die huldvolle Förderung aus.

Auch nach der Einweihung wird an der Kirche weitergebaut. Wie die Inschrift über dem Portal angibt, wird der Bauabschluss (ohne Turmbau) erst 1705, nach zehnjähriger Bauzeit, erreicht. Gemütlich ist die schöne neue Kirche vor allem im Winter sicher nicht. Prediger Sterky hat sie als »tötenden Tempel« bezeichnet. Neubewerber für das Pfarramt werden deshalb ausdrücklich nach ihrer Gesundheit befragt.

Turmbau

König Friedrich I. stirbt 1713, sein Andenken wird bewahrt als eigentlicher Gründer der Kirche und der Gemeinde. Sein Nachfolger Friedrich Wilhelm I., der »Soldatenkönig«, setzt ein rigides Sparprogramm durch. Die Bauten des Hofes werden reduziert, frühere repräsentative Projekte gestrichen. Acht Jahre zuvor wurde ein wertvolles Glockenspiel für einen prunkvollen Turm am Berliner Schloss in Auftrag gegeben – es liegt noch immer ungenutzt da. Kurzerhand schenkt der neue König das kostspielige Instrument der Parochialkirche. Der vorhandene kleine Kirchturm muss unverzüglich den Anforderungen des Glockenspiels angepasst werden. Der verantwortliche Architekt für den

Jeremias Sterky aus der Schweiz, erklärt von der Kanzel aus, dass er auf Befehl des Königs und der Berufung durch die Gemeinde sein Amt nunmehr antrete und das neu erbaute Kirchengebäude zum Gebrauch eines öffentlichen evangelisch-reformierten Gottesdienstes ein-

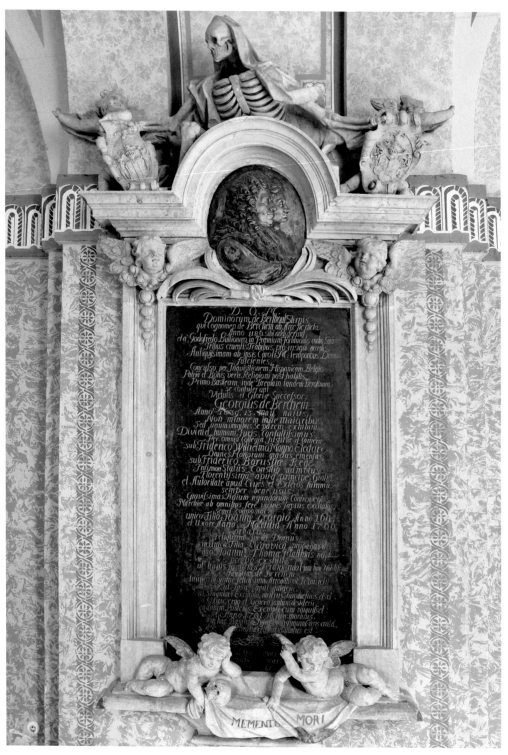

Vorhalle, Epitaph für Georg von Berchem

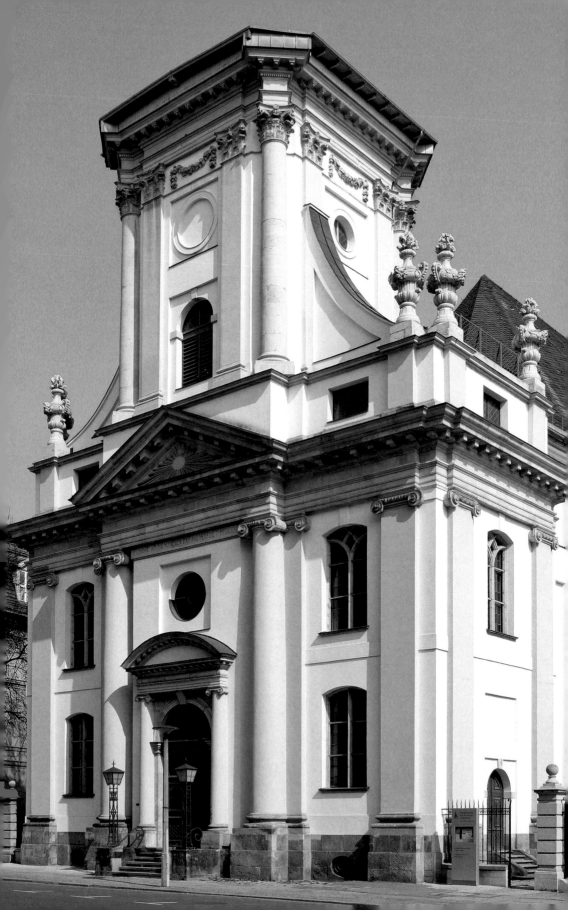

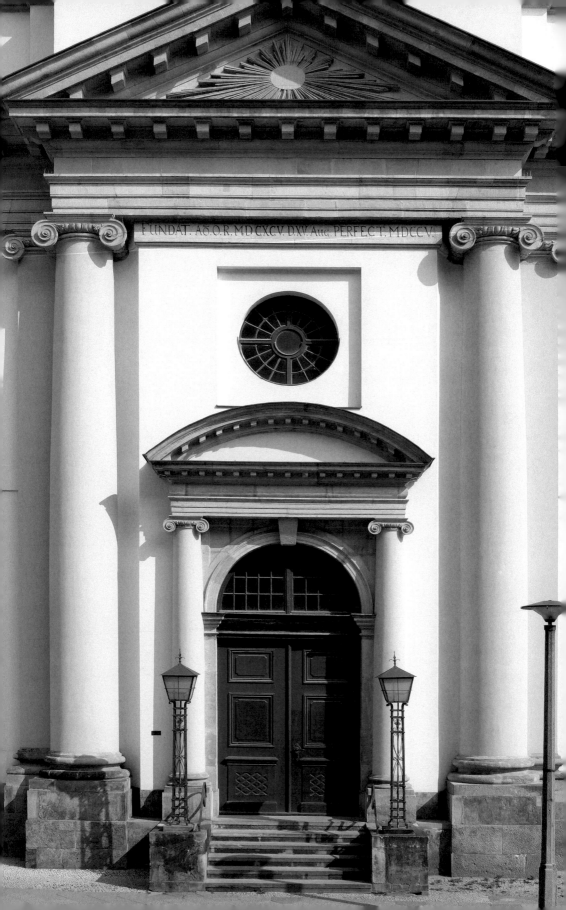
FUNDAT. Aō.O.R. MDCXCV. D.XV. Auc͡e. PERFECT. MDCCV.

Kirchenbau, Martin Grünberg, war inzwischen verstorben. Die von ihm begonnenen Bauten werden vom Architekten Philipp Gerlach (1679 bis 1748) fortgeführt. So ist dieser auch am Turmbau der Parochialkirche beteiligt, gemeinsam mit dem Generaldirektor des Ingenieurkorps, Johann de Bodt (1670–1745).

Schon während des Baus und auch in späteren Jahren werden immer wieder sorgenvoll größere Risse im Mauerwerk des Turms festgestellt. Wird er die große vom König geschenkte Läuteglocke und das gesamte Glockenspiel tragen können? Die Risse werden zugemörtelt und der Bau weitergeführt. Noch im 19. Jahrhundert wird in der Berlin-Literatur eine möglicherweise drohende Abtragung des Kirchturms wegen Baufälligkeit befürchtet.

Am 24. April 1714 kann endlich der Turmknopf aufgesetzt werden, die Arbeiten bis zur vollständigen Fertigstellung ziehen sich aber noch bis in das folgende Jahr hin. Zwanzig lange Jahre hatte es gedauert, bis die Kirche endlich in ihrer vollen Schönheit fertiggestellt ist und ganz wesentlich die Silhouette der Residenzstadt prägt.

Der Standort in der Krümmung der Klosterstraße ist gut gewählt. Unabhängig von der Richtung der Annäherung kommt die monumentale Westfassade eindrucksvoll zur Geltung. Dem Gottesdienstraum, einem schlichten Putzbau mit vierpassförmigem Grundriss, ist der 60 Meter hohe mehrfach gegliederte Turm vorgelagert. Eine Vorhalle mit dem Eingangsportal in der Straßenfront dient dem eigentlichen Turm als Untergeschoss. Die kräftig-plastischen Formen der Fassade haben repräsentativen Charakter. Ionische Pilaster und Halbsäulen gliedern die Fläche, in der Mitte ein Dreiecksgiebel mit den Strahlen der Sonne und dem hebräischen Gottesnamen:

JAHWE יהוה

Unter dem Giebel steht die Bauinschrift: »FUNDAT. Aō.O.R. MDCXCV. D.XV. Aug.PERFECT. MDCCV.« Sie verweist auf die Grundsteinlegung am 15. August 1695 und die Fertigstellung im Jahre 1705.

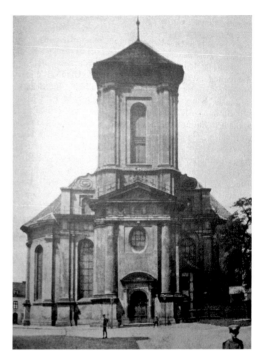

Burgkirche zu Königsberg, 1912

Über der mit sechs aufwendig modellierten Flammenvasen verzierten Ebene beginnt der eigentliche Turm. Sein gemauerter unterer rechteckiger Teil ist von korinthischen Halbsäulen und Pilastern mit kunstvollen Akanthus-Kapitellen eingefasst. Dazwischen befindet sich ein Fries mit plastisch gestalteten Girlanden. Hinter den großen mit Lamellen verschlossen Rundbogenfenstern finden die Läuteglocken ihren Platz.

Der weitere Turmaufbau besteht aus mit Kupfer beschlagenem Holz. Die Verzierungen, Blattwerk und kräftige Voluten, sind aus getriebenem Kupfer, alles steinfarbig angestrichen. In dem laternenartig geöffneten Obergeschoss sind das Glockenspiel und das zugehörige achteckige Spielkabinett zu erkennen. Die Zifferblätter der darüber befindlichen Uhr weisen in alle vier Himmelsrichtungen. Die obere Pyramide des Turms wird von vier mit den Oberkörpern aus der Verschalung ragenden bronzierten Löwen getragen und von einer goldenen Sonne gekrönt.

Das eigentliche Kirchenschiff zeigt sich von außen weitgehend schmucklos. Die symmetrisch ausgebildeten Apsiden sind jeweils als Fünfeck geschlossen und durch hohe Rundbogenfenster und Strebepfeiler gegliedert. Darüber setzt eine hohe Attika mit vertieften Feldern und geputzten Kreisblenden auf. Das Dach mit Schieferdeckung ist als einfaches Satteldach gestaltet.

Überraschend ist die Ähnlichkeit mit der von Nering 1687 entworfenen Burgkirche von Königsberg (Grundsteinlegung 1690, Einweihung 1701), die auch in der Festansprache zur Grundsteinlegung erwähnt wird. Nicht nur die Namensgleichheit »Reformierte Parochialkirche« (bis 1818) sondern viele Details des architektonischen Konzepts sprechen für eine nahe Verwandtschaft dieser beiden Kirchen. Es ist naheliegend, dass die Nachfolger von Nering bei ihrem Amtsantritt dessen Akten komplett übernahmen und sich bei den verschiedenen Projektänderungen der Parochialkirche auch durch frühere Arbeiten Nerings anregen ließen.

Durch die Vorhalle unter dem Turm gelangt man in das Kircheninnere, einem großen Zentralraum mit einem Quadrat als Mittelfeld und vier sich anschließenden gleichartigen Apsiden. Zentral, etwas außerhalb der Mitte, steht der schlichte Altartisch, verbunden mit der Kanzel. Der Fußboden wird aus einer Ebene gebildet, die Decken sind halbkugelförmig gewölbt. Die großen Fenster tragen zum hellen und klaren Raumeindruck bei. Auffallend sind die beachtlichen Dimensionen der vier Eckpfeiler. Nach dem ursprünglichen Plan von Nering sollten sie die Last des zentral aus der Kirche aufstrebenden Turmes tragen.

Deutlich erkennbar sind die Anforderungen der calvinistischen Bauherrn an die Gestalt des Kirchenraums: Die Gemeinde sammelt sich ungehindert durch eine komplizierte Baugestaltung in einer hierarchiefreien Ordnung um das Wort Gottes. Zugeständnisse an den Barock sind die kunstvolle Kanzel (ein Geschenk des Bildhauers Johann Christoph Döbel, 1640–1713) und die prächtige Gestaltung des Orgelprospekts.

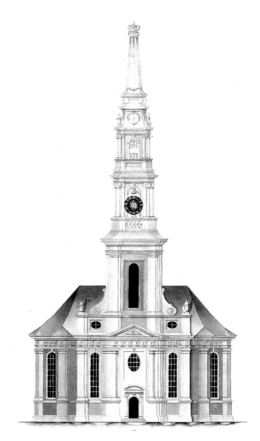

Entwurf von Arnold Nering, Turm der Burgkirche zu Königsberg, 1687

Trotz mehrfacher Kosten sparender Vereinfachungen gegenüber dem ursprünglichen Entwurf haben sich die zu Beginn geschätzten Kosten für den Kirchenbau fast verdoppelt. Sie betragen:

Bis zur Einweihung	65.124 Taler
Bis zum Beginn des Turmbaus	28.633 Taler
Bis zur Vollendung des Turms	19.604 Taler
Gesamt	113.361 Taler
Einschl. Grundstückserwerb rund	120.000 Taler

Zum Vergleich: Das Jahresgehalt des ersten Predigers beträgt 600 Taler.

Für die musikalische Begleitung der Gottesdienste gibt es anfangs nur ein kleines Positiv. Eine große Spende und viele Kollekten in der

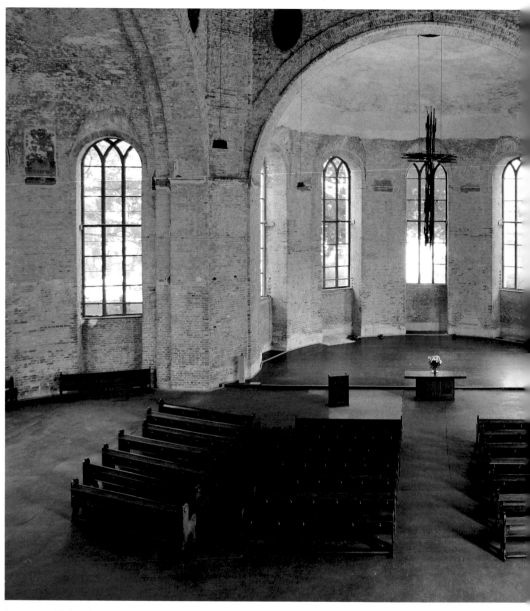

Innenraum, Blick nach Osten

Gemeinde ermöglichen 1732 den Bau einer großen Orgel mit 1660 Pfeifen und 34 Registern durch den berühmten Berliner Orgelbauer Joachim Wagner. Der Klang wird von namhaften Organisten und Komponisten als ausgezeichnet beurteilt. Die Orgel wird später mehrfach umgebaut, zuletzt durch die Fa. Sauer, Frankfurt (Oder), im Jahre 1905.

Zweimal schlagen Blitze im Inneren des Kirchenschiffs ein. 1793 werden schließlich nach dem Vorbild der Marien- und der Nikolaikirche moderne Blitzableiter angebaut.

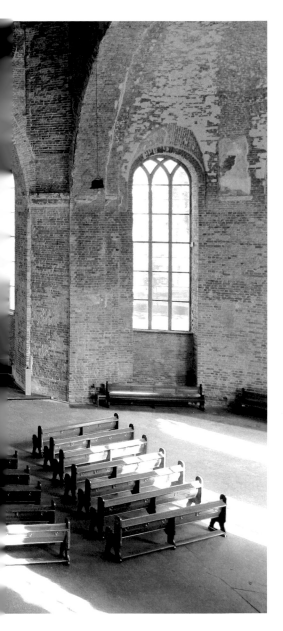

völlig porös, Fenster verschmutzt und teilweise herausgebrochen, der Putz bröckelt ab. Das Fehlen von Nebenräumen hatte zum Einbau einer Bretterwand und Abtrennung einer Sakristei geführt. Ein Rückbau ist dringend notwendig.

Die Reparaturen sind umfangreich, ebenso die Umgestaltung des Innenraums. Neue Emporen füllen jetzt alle vier Apsiden aus, unter der östlichen Empore sind die Sakristei und das Konfirmandenzimmer eingebaut. Vielleicht war die Umgestaltung wegen des großen Zulaufs zu den Gottesdiensten nötig, der ursprüngliche Eindruck ist damit leider völlig verloren gegangen. Wegen der unsensiblen Verdeckung der Fenster durch die Emporen wirkt das Innere ziemlich düster und unproportioniert.

Rigoros eingegriffen in die seitdem äußerst unglückliche Gestaltung des Innenraums wird in der großen Renovierung von 1884/85. Die namhaften Architekten Gustav Knoblauch (1833–1916) und Karl-Hermann Wex (1842–1887) entfernen alle störenden Einbauten. Lediglich eine neu gestaltete Orgel- und Chorempore auf schmalen Metallstützen wird über dem Eingangsbereich angeordnet.

Für die Sakristei und den Konfirmandenraum entstehen außen an den Seiten der östlichen Apsis zwei runde Anbauten. Dafür müssen allerdings der Symmetrie wegen alle Fensterbrüstungen um 1,20 Meter erhöht werden. Altar und Kanzel werden getrennt, der neue Altar steht nun im Zentrum der um drei Stufen erhöhten östlichen Apsis, die renovierte alte Kanzel rückt an den südöstlichen Gewölbepfeiler.

Bei der Erneuerung der Verglasung werden in Abkehr von der reformierten Tradition die fünf Fenster hinter dem Altar mit den Figuren von Christus und den vier Evangelisten in Grisaille-Malerei versehen. Die Kirche erhält eine moderne Warmwasser-Zentralheizung und eine neue Gas-Beleuchtung.

Der Umbau wird als hervorragende Leistung angesehen: So könnte sich Nering die ungehinderte Raumentwicklung des Innenraums vorgestellt haben. Es wird wieder gutgemacht, was frühere Generationen verunziert hatten. Das

Umgestaltungen und Reparaturen

Lange hat die Kirche dem Zahn der Zeit standgehalten, 1837, nach reichlich hundert Jahren, befindet sie sich aber in einem »jammervollen« Zustand. Balken sind verfault, Eindeckungen

Details, Turmstumpf und Flammenvase

Äußere der Kirche befriedigt die damaligen Akteure allerdings nicht: Die geraden Dächer, die überaus nüchternen Fassaden mit ihren derben Strebepfeilern, das wunderlich »gotisierende« Maßwerk der Fenster stehen im Widerspruch zum eindrucksvollen Turm. So wünschen sich die Architekten Knoblauch und Wex, dass die Absicht der Gemeinde bald zur Tat werden möchte, das Kirchenäußere mit der Turmfassade in harmonischen Zusammenhang zu bringen bzw. im Sinne Nerings auszugestalten. Ein Glücksfall, dass es nicht dazu kam?

Zehn Monate lang kann die Gemeinde die benachbarte Klosterkirche nutzen, sehnt sich aber nach dem Wiedereinzug in die erneuerte Parochialkirche. Ein kleiner Wermutstropfen beeinträchtigt die Einweihungsfeier am 15. März 1885: Die eingeladenen Kaiserlichen Majestäten hatten mit warmen und herzlichen Worten und dem Ausdruck huldvoller Teilnahme leider auf ihre Anwesenheit verzichten müssen, als ihre Vertretung erscheinen der Kronprinz und seine Frau. Für die Gemeinde ist dies trotzdem ein beglückendes Erlebnis.

Die Akustik der neugestalteten Kirche ist nicht zufriedenstellend. Durch Auslegen von Teppichen, Anbringen großer Vorhänge und Änderungen am Innenputz wird über Jahre eine Verbesserung versucht, ein voller Erfolg wird nicht erreicht.

Die nächsten Jahrzehnte bleibt die Kirche weitgehend unverändert, allerdings zeigt der Turm Anfang des 20. Jahrhunderts wieder beachtliche Risse, offensichtlich hervorgerufen durch den Bau der U-Bahn. Auf deren Kosten können die Schäden behoben werden. Die U-Bahn-Gesellschaft finanziert ebenfalls die notwendige Renovierung der Vorhalle der Kirche einschließlich der Erneuerung des Terrazzofußbodens.

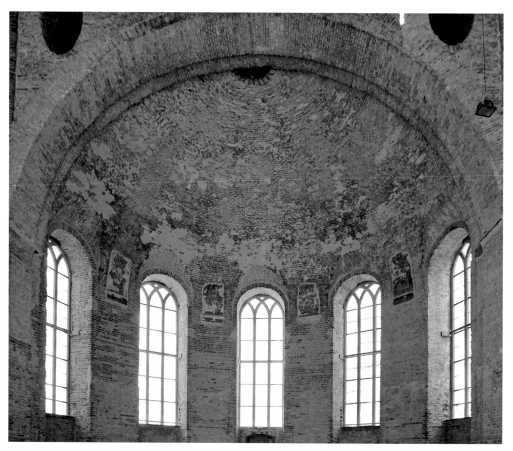

Gewölbe über der nördlichen Apsis

1926 werden an der Holzkonstruktion des Turmes Schäden festgestellt. Ursache ist die durch undichte Stellen der Turmverkleidung eingedrungene Feuchtigkeit. Eine Reparatur ist dringlich. Der Umfang der notwendigen Arbeiten wird auf 3.000 RM geschätzt, zuzüglich 12.000 RM für die zur Revision erforderliche komplette Einrüstung des Turms. Die detaillierten Untersuchungen zeigen immer neue gravierende Mängel, die Standfestigkeit des Turms ist gefährdet. Zwei Jahre dauern die komplizierten Arbeiten. Renoviert wird auch die Turmuhr durch Neuanstrich, neue Zeiger aus Kupfer, Vergoldung dieser Zeiger und der Ziffern. Die Schlussrechnung wird mehrfach überarbeitet, die Gesamtkosten summieren sich am Ende auf 221.572 RM.

Zerstörung und Wiederaufbau

Am 24. Mai 1944 wird der Turm durch Brandbomben getroffen. Aus Holz gebaut, steht er schnell in Flammen. Er stürzt brennend auf das Kirchendach, durchschlägt den hölzernen Dachstuhl und die ebenfalls hölzerne Mittelkuppel. Dem Flammeninferno fällt die Innenausstattung der Kirche vollständig zum Opfer. Die Glocken schmelzen, der gesamte Baukörper wird schwer geschädigt. Glück im Unglück, der Fußboden der Kirche hält dem Brand stand, die darunter liegenden Grufträume bleiben in ihrer ursprünglichen Gestalt erhalten.

Eine Berliner Tageszeitung schreibt 1947 darüber: »Vielleicht wäre es möglich gewesen, mehr zu retten. Aber in der gleichen Bomben-

Innenraum vor der Umgestaltung von 1884/85

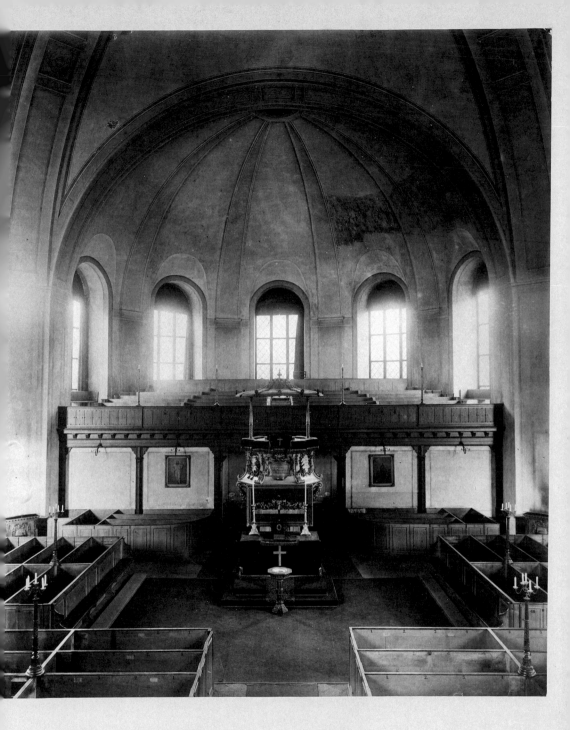

DAS INNERE DER PAROCHIAL-KIRCHE ZU BERLIN
r der Renovirung im Jahre 1884, nach der Natur aufgenommen
von ALBERT MEYER, Photograph.
BERLIN, C. Alexanderstr. No 45, am Alexanderplatz.

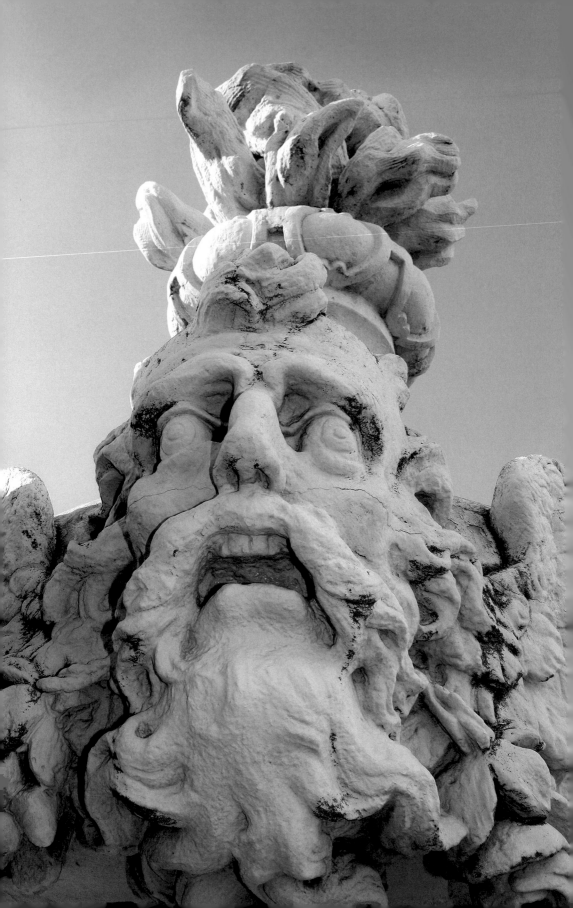

Blick vom Dachstuhl

nacht brannte auch das damalige dicht neben der Kirche gelegene Bezirksamt [Palais Podewils]. Zweiundzwanzig Schläuche richteten sich auf das Amt, ein einziger auf die Kirche. … Was in jener Nacht an Metall und Bronze von den Glocken herunterkam, ist noch in die Kriegsmaschine gewandert.« – Augenzeugen berichten im Widerspruch dazu jedoch, dass die Kirche in den Mittagsstunden in Flammen stand. Weitere schwere Schäden werden der stehen gebliebenen Bauhülle noch im April 1945, im Endkampf um Berlin, zugefügt.

Die Gemeinde gibt nicht auf. Der Turmstumpf erhält eine Notabdeckung. Im Raum über der Turmvorhalle, im ehemaligen Sitzungssaal, kann ein schöner und würdiger Gottesdienstraum mit einem neuen Kanzelaltar und neuen Kirchenbänken eingerichtet werden. Am Ersten Advent 1946 wird dort der erste Gottesdienst gefeiert, im Folgejahr kommt noch eine neue Orgel der Fa. Schuke, Potsdam, hinzu. Die Wände sind geschmückt mit den Bildern aller Prediger seit 1703. Der Raum ist in seiner Größe der geschrumpften Gemeinde angemessen, er wird gern angenommen. Allerdings ist er im Winter schwer zu heizen, das Treppensteigen fällt manchen Besuchern schwer.

Parallel wird der vollständige Wiederaufbau der Kirche geplant. Eine Gemeindeversammlung beschließt 1948, die Kirche bis zum 250. Jahrestag, 8. Juli 1953, fertigzustellen. Ab 1950 wird der große Dachstuhl neu aufgebaut und das vom bedeutenden Kunstschmied Prof. Fritz Kühn gefertigte Dachkreuz aufgesetzt. Endlich ist die Ruine vor den ärgsten Witterungseinflüssen geschützt.

Die Aufträge für den Guss der Glocken zum neuen Glockenspiel sind 1953 vorbereitet, es wird schon erörtert, welche Namen die einzelnen Glocken erhalten sollen. Aber die Gemeinde hat sich übernommen, denn auch ihre großen Gebäude zwischen Kloster- und Waisenstraße erfordern enorme Anstrengungen

Maskaron an einer Flammenvase

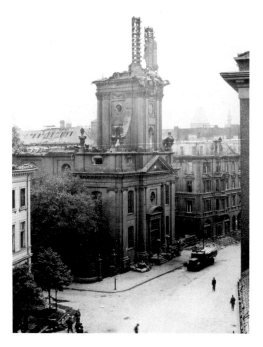

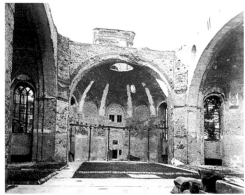

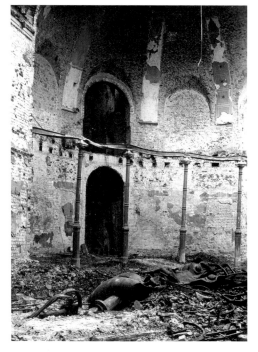

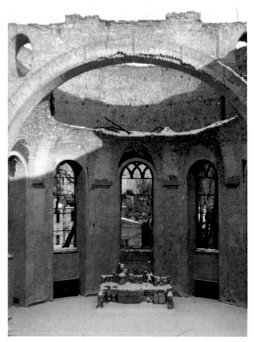

Kriegszerstörungen, Fotos von 1944 bis 1946

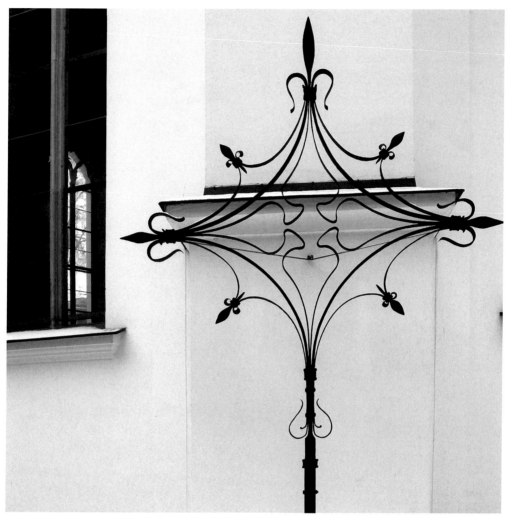

Dachkreuz von Fritz Kühn, 1952, heute an der nördlichen Außenwand

zur Behebung der Kriegsschäden. Vordringlich ist deren Instandsetzung, denn die Mieteinnahmen sollen die finanzielle Grundlage schaffen für den laufenden Bedarf der Gemeinde und für größere Investitionen.

Nur gelegentlich wird das Kirchenschiff für Konzerte und Gottesdienste genutzt. 1961 ist die Kirche einbezogen in den in Berlin stattfindenden Kirchentag. Die immer noch defekten Kirchenfenster erhalten eine neue Verglasung. Fritz Kühn fertigt das jetzt noch im Kirchenraum hängende eindrucksvolle Kreuz. Es be-

steht aus verrosteten Versorgungsleitungen, die auf Trümmergrundstücken nahe der Kirche geborgen wurden. Goldfarbene Teile symbolisieren die Hoffnung, die vom Kreuz ausgeht.

Ab 1968 finanziell und personell gestärkt durch die Verbindung mit der Georgen-Gemeinde, werden erneut Planungen zum Wiederaufbau der Kirche aufgenommen. Der 1970 vorgelegte Entwurf des kirchlichen Bauamts hat jedoch keine Aussicht auf eine Berücksichtigung im staatlichen Planungssystem. Die Gemeinde nutzt eine sich privat bietende Chance

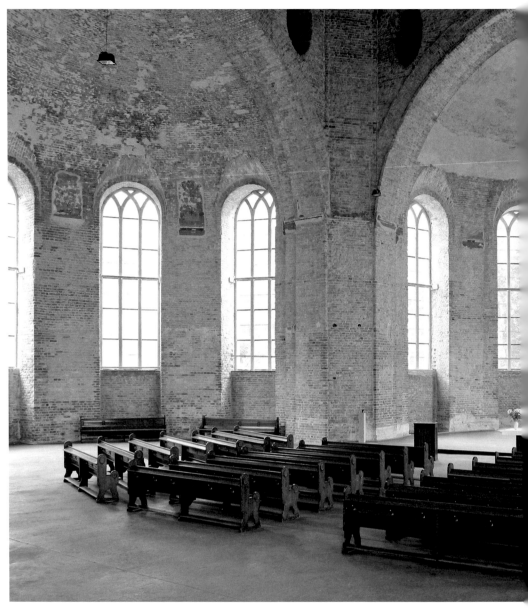

Innenraum mit Kreuz von Fritz Kühn

und vermietet das Kirchenschiff an einen Möbel-Großhandel. Auf die im Turmsaal weiterhin stattfindenden Gottesdienste hat diese Vermietung keine Auswirkungen.

Zur Ausführung von Bauarbeiten für Gemeindezwecke stehen wegen der staatlichen Reglementierungen keine Firmen zur Verfügung. Die Gemeinde bildet deshalb eine eigene Bauabteilung zur Erledigung der dringlichsten Reparaturen. Diese konzentrieren sich auf die sechs Friedhöfe, im Jahre 1987 kann auch die Renovierung des Kirchenvorraums ausgeführt

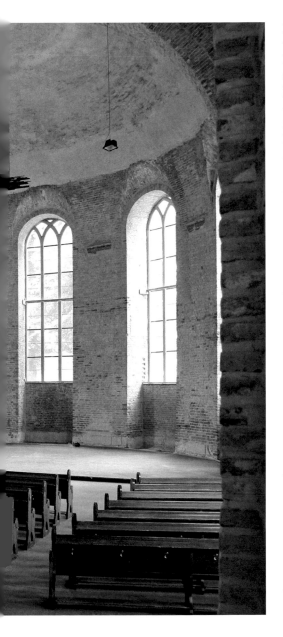

Nach 1989 kommt die Parochialkirche als wertvolles Baudenkmal schnell in den Blick der kirchlichen und staatlichen Institutionen, zumal im gegenüberliegenden Stadthaus vielleicht der Bundeskanzler residieren soll. Der Schwung der ersten Nachwendejahre wird genutzt. Mit Eigenmitteln der Gemeinde und der Landeskirche, überwiegend aber mit Hilfe großer und kleiner Spenden sowie Zuwendungen aus staatlichen Förderprogrammen wird das Bauwerk unter der Leitung des Architekten Jochen Langeheinecke aus dem Büro Planer in der Pankemühle weitgehend wieder aufgebaut. Es ist eine Sanierung der Kirche von Kopf bis Fuß, von der Sicherung des Bauwerkgrundes unter dem Turm durch Injektionen bis zum Einbau eines neuen stählernen Ringes für den Turmstumpf über der Vorhalle – denn auch diese schmiedeeiserne Klammer hatte der Kriegssturm aufgesprengt. Am Turmunterbau stehen nun wieder die sechs Flammenvasen. Eine dieser Vasen ist noch ein Original, sie war in der Parkanlage am Märkischen Museum aufgestellt und konnte als Modell für die fehlenden fünf Exemplare dienen. Sie sind nicht nur ein auffälliges Schmuckelement, sondern symbolisieren auch die Aufrichtigkeit des Glaubens und die Bereitschaft, dem Nächsten zu dienen. Aus der Nähe besonders eindrucksvoll sind die aus den Vasen ragenden geflügelten Männerköpfe, sogenannte Maskarone. Zum 300. Jahrestag der Einweihung, 2003, erstrahlt die Kirche wieder im alten Glanz, die Investition von etwa 15 Millionen DM ist gut angelegt.

Das Fehlen der markanten Turmspitze fällt jetzt ganz besonders ins Auge. Abrupt ist das Bauwerk in halber Höhe des alten Turms durch ein Notdach abgeschlossen. Im Sanierungskonzept des Unterbaus ist die Last der Spitze und des Glockenspiels berücksichtigt. Die äußere Fassung einschließlich des Anstrichs der Sandsteinelemente entspricht dem historischen Erscheinungsbild. Einige durch Kriegseinwirkungen zerstörte Schmuckteile sind bewusst fragmentarisch belassen, Schäden durch Splitter oder Beschuss weiterhin sichtbar.

Der Kirchenvorraum unter dem Turm war nicht in das umfassende Sanierungsprogramm

werden, orientiert an der historischen Gestaltung. 1988 wird ein Spezialist für Schieferdach-Deckung eingestellt, er beginnt, beeinträchtigt durch Probleme bei der Materialbeschaffung, mit einer Instandsetzung des Kirchendachs.

Kriegsschäden bleiben sichtbar: unvollständige Schmuckgirlande

einbezogen. Seine Wandgestaltung ist der teilweise überkommenen Ausmalung von 1913 angenähert. Im Blickfeld liegen die Grabdenkmale der maßgeblich an der Gemeindegründung beteiligten Georg von Berchem († 1701) bekrönt mit einem Doppelbildnis und Johann Scultetus von Unfriede († 1705). Die Grabkammern für beide Personen liegen im Kirchengewölbe direkt unter ihren Grabsteinen. Im Vorraum befinden sich noch die Grabplatte für den Arzt Hermann Ludwig Muzel († 1784) sowie ein Gedenkstein für sechs Gemeindeglieder, die in den Befreiungskriegen 1813/14 den Tod fanden. An einer Wand ist die Originalplatte des von Friedrich August Stüler gestalteten Grabdenkmals für Henriette Auguste Bock († 1845), Erzieherin am Hofe König Friedrich Wilhelm III., angebracht. Bei der Sanierung des unweit auf dem Kirchhof befindlichen Grabmals konnte das Original nicht weiterverwendet werden, es wurde 2004 durch eine Kopie ersetzt.

Vom Vorraum aus gehen links und rechts Treppenhäuser mit Wendeltreppen ab, sie führen in die Turmgeschosse und in das Gruftgewölbe. An die mittlere Tür schließt sich ein schmaler Gang an, über die aufdeckbare Öffnung zur Absenkung der Särge in das Untergeschoss führt der Weg in den Gottesdienstraum.

Im großen Kirchenschiff ist das Mauerwerk umfangreich ausgebessert, alte Putzreste sind sorgsam gesichert. Ein Neuverputz ist nicht erfolgt, die Spuren der Zerstörungen von 1944 und auch anderer baulicher Eingriffe bleiben weiterhin sichtbar. Ungehindert geht der Blick in den Dachstuhl, es fehlt der mittlere halbkugelförmige Deckenschluss. Große ovale Öffnungen oben im Mauerwerk geben Rätsel auf. Wahrscheinlich war mit ihnen eine Einsparung von Mauersteinen erreichbar. Unschwer ist die Lage der ehemaligen Orgelempore über dem westlichen Eingang zu erkennen, ebenso frühere, längst vermauerte Zu- und Ausgänge. Den Raum prägend ist das große von Fritz Kühn geschaffene Kreuz. Die schlichte aber aufwendige Neuverglasung der Fenster mit mundgeblasenen Scheiben trägt wesentlich zum überwältigenden Eindruck des lichtdurchfluteten, genial proportionierten Kirchenraums bei. Gegenwärtig (2009) ist die Kirche noch ohne Heizung.

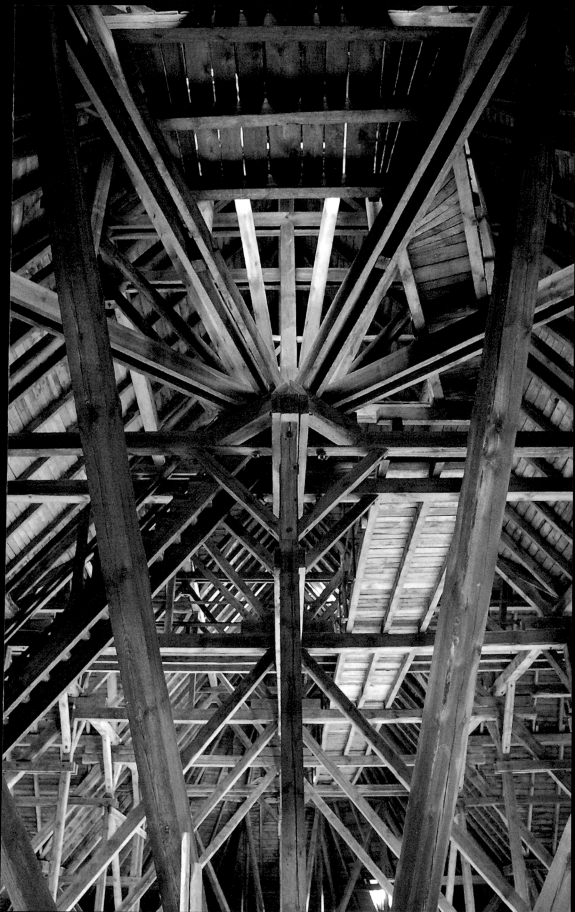

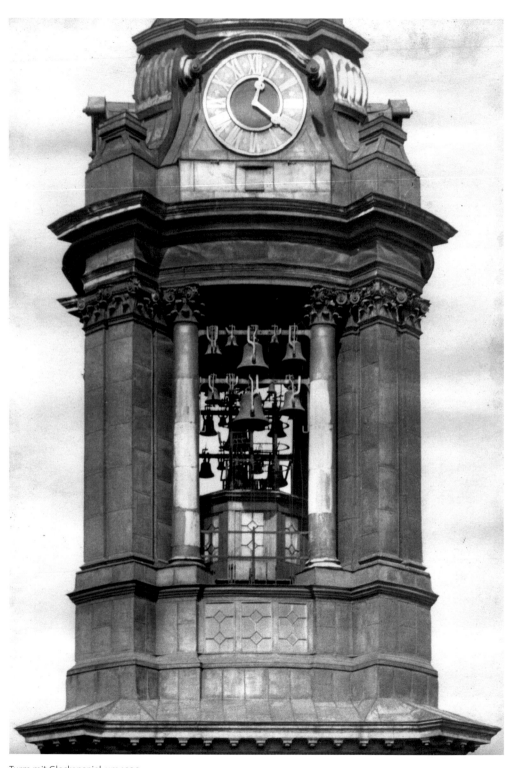

Turm mit Glockenspiel, um 1930

Glockenspiel

Dem Glockenspiel verdankt die Parochialkirche den früher verbreiteten Namen »Singuhrkirche«. Am Neujahrstag 1715 erklingt das Spiel zum ersten Mal aus luftiger Höhe, der komplizierte Mechanismus erregt große Bewunderung – aber die Zuhörer trauen ihren Ohren nicht »der Glockenton [ist] unangenehm und rüde, [kann] auch in keine Harmonie gebracht werden«. Wie kam es zu diesem Debakel, das die Verantwortlichen gerne vertuscht hätten?

Den Guss der Glocken hatte der Oberinspektor der königlichen Hof- und Artilleriegießerei, Johannes Jacobi (1661–1726), zu verantworten. Er war Berlins renommiertester Glockengießer und hatte schon bedeutende Werke geschaffen, so eine 13 Tonnen schwere Läuteglocke für den Magdeburger Dom und das großartige von Andreas Schlüter gestaltete Reiterstandbild des Großen Kurfürsten an der Langen Brücke (Rathausbrücke, seit 1952 im Ehrenhof des Schlosses Charlottenburg).

Das Glockenspiel sollte den sogenannten Münzturm am Schloss zieren, der repräsentative Turm musste jedoch wegen mangelnder Standfestigkeit noch vor der endgültigen Fertigstellung im Jahre 1706 abgebrochen werden. 1713 erhält die Parochialkirche als großherziges Geschenk des Königs: 35 Glocken, das Uhrwerk zum Glockenspiel und weitere 420 einzelne Bauteile, vieles schmutzig und verrostet.

Der Orgelbauer Johann Michael Röder versucht, mit einer eigens dafür entwickelten Maschine die einzelnen Glocken zu stimmen. Aufwendige Nacharbeiten an vielen Glocken werden notwendig, dafür sind 3,5 Zentner Bronze auszudrehen bzw. auszuschlagen. Nach vielen Auseinandersetzungen mit dem Glockengießer Jacobi muss dieser 20 Glocken neu gießen. Geholfen haben alle Anstrengungen nichts. Bei einem Probespiel, werden die Glockentöne als »schnarrend, zweideutig, nicht gut, stumpf, eisern, falsch klingend« bewertet.

Der Missklang wird auch durch mehr als zweijährigen Streit mit dem Glockengießer und den Einsatz hochrangiger Kommissionen nicht behoben. Der König sieht sich in der Pflicht,

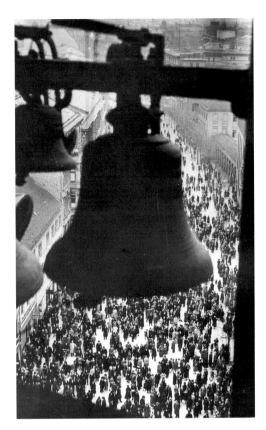

Klosterstraße, Glockenkonzert, um 1938

trotz seines generellen Sparkurses weist er Anfang April 1717 an, dass binnen Jahresfrist ein einwandfreies Glockenspiel aus Holland anzuschaffen und an der jetzigen Stelle aufzubauen sei. Eile ist geboten, schließlich sollen die neuen Glocken noch vor dem Winter in Berlin auf dem Wasserweg eintreffen. Ohne ausgehandelten Vertrag, nur auf mündliche Absprache, beginnt in Amsterdam Jan Albert de Grave mit dem Gießen und Bearbeiten der Glocken. Eine Prüfungskommission stellt im September 1717 eine einwandfreie Qualität fest. Sie werden in siebzehn Holzfässer verpackt und gegen einen eventuellen Überfall durch Seeräuber (man befürchtet schwedische Raubschiffe) versichert. Der König erwirkt weitgehende Pass- und Zollfreiheit, Holland besteht jedoch auf einen Ausfuhrzoll von ca. 3%.

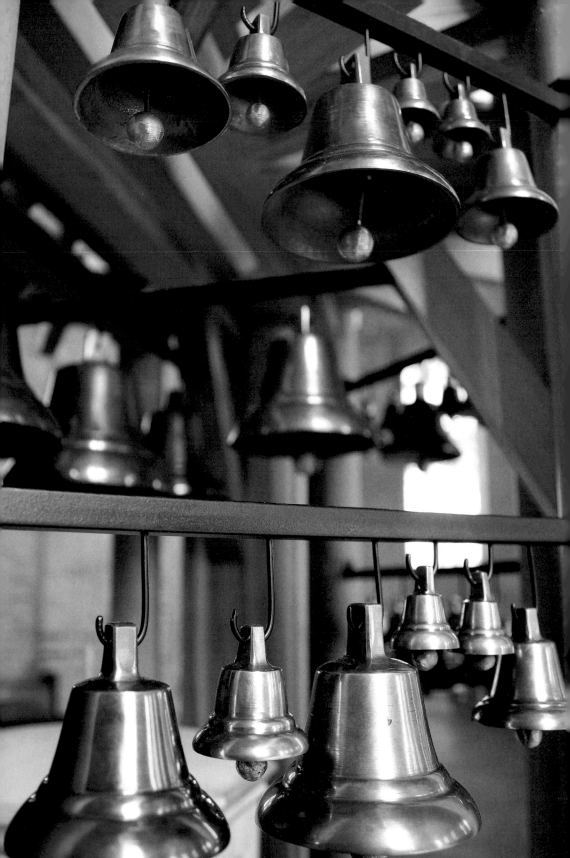

Am 4. Oktober wird das Schiff nach Berlin beladen und kommt Ende Oktober dort an. Der neue Glockenist, Arnoldus Carsseboom aus den Niederlanden, nimmt zügig die Installation vor, und schon im November 1717 erklingt das schöne neue Carillon zur allgemeinen Freude und Zufriedenheit. Die teilt auch König Friedrich Wilhelm I., er gibt einen jährlichen Zuschuss von zweihundert Talern für das wertvolle Instrument. Diese Zuwendung wird auch von allen folgenden preußischen Königen gewährt.

Aber noch immer sind die finanziellen Auseinandersetzungen zwischen der Gemeinde und dem Glockengießer Jacobi nicht abgeschlossen, schließlich geht es um beträchtliche Beträge. Jacobi streitet mit großer Energie auch im Detail, so unter anderem, dass eine von ihm an die Kirche gezahlte Kollekte von 20 Talern seinen Zahlungsverpflichtungen gegengerechnet werden soll! Erst ein halbes Jahr nach dem Erklingen der neuen Glocken wird Jacobi durch einen königlichen Spezialbefehl zur sofortigen Bezahlung aufgefordert, er muss der Gemeinde 2.768 Taler, 1 Groschen, 1 Pfennig zahlen. Trotzdem soll er durch Nutzung des Materials und anderweitige Verwendung mehrerer Glocken noch einen Gewinn für sich von etwa 700 Talern erzielt haben.

Es ist das erste Glockenspiel in Preußen, bestehend aus 37 Glocken, die größte 131 cm Durchmesser, 1420 kg, die kleinste 21 cm und 7 kg schwer. Betätigt wird es von einem Spieltisch aus einer hölzernen Spielkabine im Kirchturm direkt unter den Glocken mittels Tastenstöcken aus Messing und Pedalen aus Eiche. Außerdem kann das Spiel über eine automatische Einrichtung erfolgen. Durch Einsetzen von Stiften in eine riesige Walze werden die Melodien programmiert. Diese Walze ist mit der Turmuhr verbunden. Während eines normalen Tages kommt das Spiel kaum zur Ruhe: Alle siebeneinhalb Minuten wird ein Zeitsignal gegeben, viertelstündlich erklingt eine kurze Melodie, halbstündlich ein kurzer, und zur vollen Stunde ein längerer Choral, manchmal mit zwei Strophen, jedoch immer mit Vor- und Nachspiel. Die Melodien wechseln während

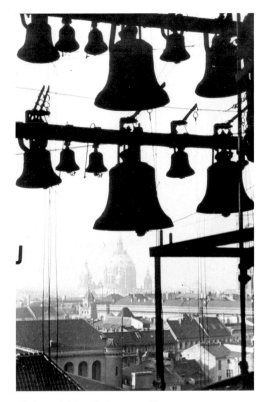

Glockenspiel über Berlin, um 1938

des Jahres entsprechend den Jahreszeiten und dem kirchlichen Festkalender.

Im freien Spiel durch den Glockenisten, den Carillonneur, erklingen neben kirchlichen Stücken auch Volkslieder und Huldigungsmusiken – etwa anlässlich von Siegen der preußischen Armee unter Friedrich dem Großen. Allerdings ist Friedrich II. offenbar von den musikalischen Darbietungen des Glockenspiels nicht allzu sehr angetan, im Jahre 1769 weist er an, bei seiner Anwesenheit in Berlin die üblichen Psalmen und Lieder durch verzierte Präludien und Arien zu ersetzen, auch bei Bestattungen auf Trauerlieder zu verzichten.

Das Glockenspiel ist sehr populär und regt auch die Legendenbildung an: *Oberhalb der Glocken tragen vier metallene Löwen die hohe Spitze des Kirchturms. Diese Löwen sind mit dem Spielwerk verbunden und geben stündlich*

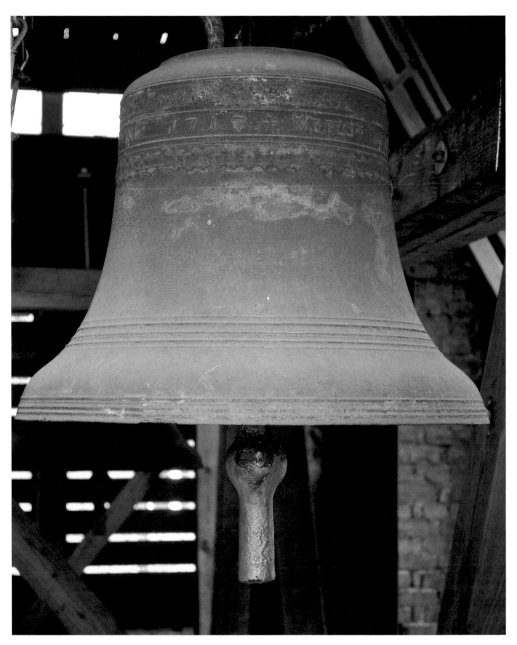

Erhaltene Glocke vom alten Glockenspiel, Amsterdam 1717

durch lautes Brüllen die Uhrzeit an. Der Hohe Rat von Berlin will verhindern, dass sich eine andere Stadt mit einem ähnlichen Wunderwerk schmücken kann und lässt den Schöpfer des Werkes blenden. Der blinde Uhrmacher steigt mit seinem Gesellen noch einmal auf den Turm der Parochialkirche. Am Spielwerk entfernt er eine Schraube und ein kleines Kästchen, dar-

DAS GLOCKENSPIEL
i. d. Monaten Juli August 1939

Stundenspiel
vom 1. Juli bis 31. August

Voll: Geh aus mein Herz
Halb: Ich singe dir

Freies Spiel
Regelmäßige Glockenspiele finden mittwochs um 1 Uhr und sonntags um ½ 12 Uhr statt. Mittwochs erklingt ein Liederkreis, dessen wechselnder Inhalt den Jahresablauf begleitet. Sonntags werden die Choräle des vorangegangenen Gottesdienstes gespielt.

Am Werk: Wilhelm Bender

Mittwoch, den 5. Juli 1939, 1 Uhr
Schlesische Volkslieder

1. Glockeneinklang
2. Es hatt' ein Bauer drei Töchter
3. Es ging eine Jungfrau zarte früh
4. Und in dem Schneegebirge
5. Es stand ein Bäumlein im tiefen Tal
6. Ich hab mir mein Kindlein
7. Steh nur auf, du Handwerksgesell
8. Kappelminch, willst du tanzen
9. 'S wollt ein Bauer zu Holze fahrn
10. Glockenausklang

Mittwoch, den 12. Juli 1939, 1 Uhr
Dem singenden Turm
(am 10. Juli begannen die öffentlichen Besichtigungen)

1. Glockeneinklang
2. Sollt ich meinem Gott nicht singen
3. Laßt uns lobsingen
4. Sei Lob und Ehr
5. Wunderbarer König
6. O daß ich tausend Zungen hätte
7. Du meine Seele singe
8. Ich singe dir mit Herz und Mund
9. Nun danket alle Gott
10. Glockenausklang

Mittwoch, den 19. Juli 1939, 1 Uhr
Geh aus mein Herz

1. Glockeneinklang
2. Trarira, der Sonntag ist da
3. Viel Freuden mit sich bringet
4. Herzlich tut mich erfreuen
5. Kommt ihr Gspielen
6. Im Frühtau zu Berge
7. Der Jäger in dem grünen Wald
8. Seht den Himmel wie heiter
9. Geh aus mein Herz
10. Glockenausklang

Die Mittwochspiele
fallen aus am: 26. Juli, 2., 9. und 16. August

Besichtigung des Parochialturmes.
Nach erfolgtem Um= und Ausbau können die historischen Räume des Turmes und das Glockenspielwerk vom 10. Juli ab besichtigt werden, täglich, außer Sonntag, von 4 bis 7 Uhr nachmittags. Eintrittspreis pro Person 30 Pf., in Gesellschaften von 20 Personen aufwärts 20 Pf. pro Person, Schulen 10 Pf. pro Schüler. Für Gesellschaften und Schulen auch zu anderen Zeiten, nach vorheriger Anmeldung.

Fernruf: 51 41 67

Evangelische Parochialkirche, Berlin C, Klosterstraße
Druck von Franz Rosenthal, Berlin C 2, Alexanderstraße 19

Turmsaal

aufhin sind die Löwen für immer verstummt. Der Hohe Rat schickt später noch manchen berühmten Uhrmacher auf den Turm, keinem gelingt es, die Löwen wieder zum Brüllen zu bringen. (Nach: Die Singuhr in der Klosterstraße, Berliner Sagen und Geschichten, Berlin 1974.)

Die Legende lebt, im Jahre 1922 wird die Gemeinde von einer Uhrmacherfirma um die Möglichkeit einer Turmbesteigung gebeten.

Diese hat besonderes Interesse »am Mechanismus der früher brüllenden Löwen«. Auch ist sie geneigt »das Brüllen der Löwen wieder herbei zu führen, da uns ähnliche Einrichtungen bekannt sind«. Dabei wäre die Teilbesichtigung eines Löwen einige Jahre vorher recht einfach gewesen, in der Nacht vom 23. zum 24. Mai 1910 fällt ein vier Zentner schwerer Löwenkopf vom Turm – zum Glück nur einen Pflasterschaden hervorrufend!

Wartung und Bedienung des Glockenspiels sind sehr anstrengend, schwierig und unbequem. Ursprünglich muss der Antrieb für die Uhr und das Spiel täglich zweimal aufgezogen werden, allein das Gewicht für die Spielwalze beträgt 1.000 kg. Das achteckige Spielkabinett ist unbeheizt, die Betätigung der Tasten erfordert hohen körperlichen Einsatz. Mit dicken Lederhandschuhen sind mitunter schwere Faustschläge auf die Tastatur erforderlich.

Die Popularität der »Singuhr«, wie sie auch von Theodor Fontane in »Frau Jenny Treibel« benannt wird, steigt noch einmal ganz besonders mit dem Aufkommen des Rundfunks im 20. Jahrhundert. Über den Äther sendet das Glockenspiel Grüße in die ganze Welt. Leider sind heute keine Tonaufnahmen mehr vorhanden.

Die regelmäßigen freien Glockenkonzerte ziehen viele Menschen in die Klosterstraße. Zu hören sind überwiegend Choräle und volkstümliche Weisen, in Einzelfällen zu bestimmten Anlässen auch Soldatenlieder und nationalsozialistisches Liedgut. Zur 700-Jahr-Feier von Berlin lockt ein festliches Glockenkonzert zweitausend Besucher an. Weithin beachtet wird 1938 die deutsche Uraufführung der wiederentdeckten Original-Glockenmusiken von Georg Friedrich Händel.

Uhrwerk und Glockenspiel fordern auch ihre Opfer. Im Juni 1783 arbeitet der Uhrmacher Conrad Morff im Inneren der großen Spielwalze (Durchmesser 1,66 m). Durch Unachtsamkeit seines Gesellen löst sich die Verriegelung der Walze, angetrieben von dem schweren Aufzugsgewicht gerät sie in immer schnellere Umdrehungen, von den nach innen ragenden Stiften wird Morff aufs schrecklichste verstümmelt, er verstirbt 15 Tage später an seinen Verletzungen. Die Chronik vermeldet als Todesursache: Leberquetschung. Weihnachten 1899 holt sich der Glockenist Henri Jacquemar beim Setzen des Glockenspiels eine schwere Erkältung, an der er kurz darauf verstirbt. Seine Witwe erhält von der Gemeinde eine Leibrente von drei Talern monatlich.

Von den 37 Glocken überstehen nur zwei die Kriegszerstörungen, eine davon wird angeblich

Erhaltenes Modell der die Turmspitze tragenden Löwen, 1713

auf einer etwa einen Kilometer entfernten Baustelle gefunden, sie soll zur Markierung der Pausenzeiten gedient haben. Schon 1947 werden beide am Platz der alten Läuteglocken wieder aufgehängt und rufen, über lange Jahre im Handseilbetrieb, zum Gottesdienst.

Vor einigen Jahren wurde bei Filmaufnahmen das berühmte Brandenburger Tor beschädigt. Die als Entschädigung an die Stadt geleistete Spende kann für die Restaurierung des Glockenstuhls und dieser beiden Glocken verwendet werden. Ihr wenn auch etwas dünner Ton erklingt seit Ostern 2000 wieder regelmäßig über der Klosterstraße, jetzt elektrisch betrieben und automatisch gesteuert.

In Vorbereitung auf den Wiederaufbau des noch fehlenden Kirchturms wurden bereits 37 Modellglocken (Maßstab 1:10) des Glockenspiels angefertigt und jeweils entsprechend ihrer originalen Lage im detailgetreuen Turmmodell positioniert. Nach Fertigstellung des Turms wird auch die »Singuhr« wieder über der Klosterstraße erklingen.

Die Gruft

Geschichte

»Ich habe vorgestern das Gewölbe bei der Parochialkirche besucht, und, ich gestehe es, dieser Nachmittag gehört unter die ehrwürdigsten meines Lebens«, schreibt ein Besucher der Gruft im Jahre 1778.

Während an den Fundamenten der Kirche gebaut wird, richtet die Gemeinde am 11. Januar 1697 das Ersuchen an den Kurfürsten Friedrich III., unter der Kirche Bestattungen vornehmen zu dürfen. »Es ist nunmehr (…) so weit kommen, dass einige örter zur Beysetzung der Leichen gebraucht, und noch mehr dazu angefertigt werden können«. Es hatten schon einige Gemeindeglieder wegen eines Erbbegräbnisses in der Kirche nachgefragt, auch der Architekt Johann Arnold Nering hat dem Vernehmen nach zu Lebzeiten um eine Grabstelle unter der Kirche gebeten. Die Stellen sollen gegen Bezahlung einzelnen Familien oder Personen auf Dauer übertragen werden.

Die Genehmigung erfolgt umgehend. Die Kirche ist vollständig unterkellert, so kann eine begehbare Gruftanlage entstehen, die von einem Mittelgang in Ost-West- und einem kreuzenden Gang in Nord-Süd-Richtung gegliedert ist und über insgesamt dreißig Kammern verfügt.

Acht rechteckige Kammern sind zentral um die Mittelachse angeordnet. Auf der nördlichen, südlichen und östliche Seite, im Bereich unter den oberirdischen Apsiden, fügen sich daran halbkreisförmig jeweils fünf Kammern an. Auf der westlichen Seite befinden sich vier kreissegmentförmige Kammern sowie ein Durchgang zu drei Kammern, die sich unter-

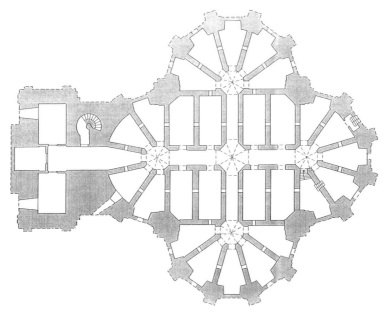

Grundriss Gruft

Gruft Quergang

halb der Vorhalle befinden. Damit entspricht der Grundriss der Gruft genau dem Gebäudegrundriss. Unter dem Kirchenraum sind Gänge und Kammern spiegel- und achsensymmetrisch angeordnet und offenbaren eine geschickt durchdachte Raumnutzung. Die beiden Gänge beschreiben eine Kreuzform und enden jeweils in achteckigen Raumfluren, die ebenso von Kreuzgratgewölben überspannt sind wie die Decke über der Kreuzung der beiden Achsen. Die übrigen Gänge und alle Kammern sind von Tonnengewölben abgeschlossen.

Die Sohle des Kellergeschosses befindet sich knapp zwei Meter unterhalb des Bodenniveaus, der Zugang erfolgt über eine Wendeltreppe im Bereich der Vorhalle. Zwischen Vorhalle und Kircheninnerem können die Särge über eine rechteckige aufdeckbare Fußbodenöffnung in die Gruft abgesenkt werden.

Nering verstirbt bereits 1695 und findet in der Dorotheenstädtischen Kirche seine letzte Ruhestätte. So wird 1701 Georg von Berchem, einem der Gründer der Gemeinde, das Privileg zuteil, als erster in der Gruft der zu diesem Zeitpunkt freilich noch nicht fertiggestellten Kirche beigesetzt zu werden. Seine Gruftkammer befindet sich direkt unter der Vorhalle und trägt noch heute eine Inschrift mit seinem Namen.

Er war aber wohl nur offiziell der Erste, denn wahrscheinlich wird schon ein Jahr zuvor, im Frühjahr 1700, eine »Frau Oberstleutnantin Hoffmann« in der Gruft bestattet. Auf eine Zahlung wartet die Gemeinde allerdings vergeblich, offenbar fehlt deshalb auch die entsprechende Eintragung im Totenbuch. Der älteste Sarg im Bestand ist ein Kindersarg mit der Jahreszahl 1695. Er könnte aus der St. Petrikirche stammen, denn als diese 1730 bei einem Brand zerstört wurde, brachte man einige Särge von dort in die Gruft der Parochialkirche.

Für den Verkauf eines Erbbegräbnisses hat die Kirchengemeinde einen weitgehend einheitlichen Vertragstext entworfen. In diesem wird festgeschrieben, dass der benannte Gruftraum in »das völlige immerwährende« vererbbare Eigentum des Käufers übergeht und in

Gruftkammer mit schmiedeeiserner Gittertür

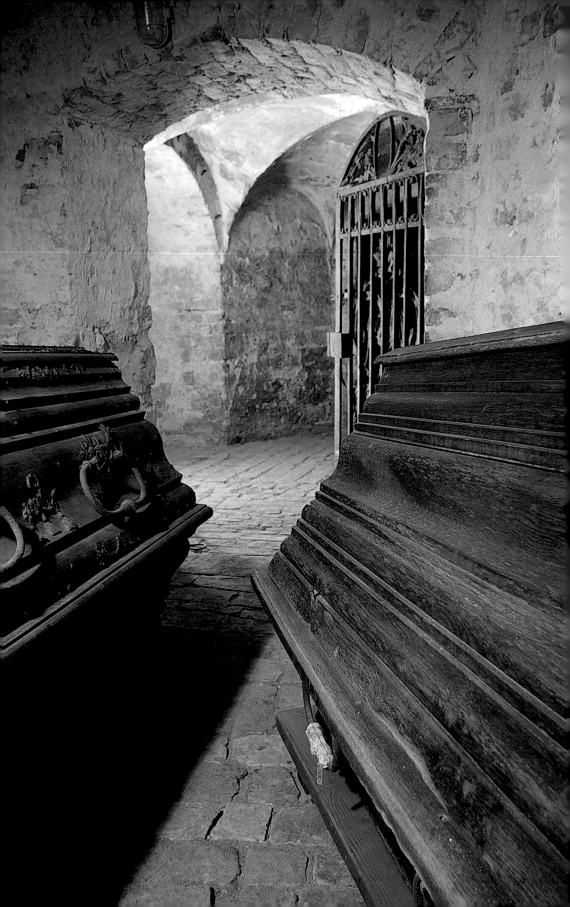

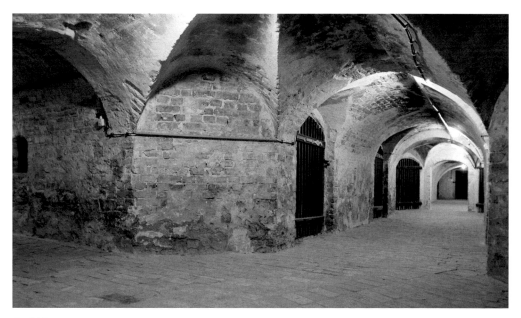

Gruft Längsgang

diesem Gewölbe alle Erben und Nachkommen zeitlich unbegrenzt beigesetzt werden können. Für eine ganze Kammer sind bis zu vierhundert Taler zu entrichten. Es kann auch der Platz für eine Einzelbestattung für fünfzig Taler erworben werden. Das sind hohe Beträge, die sich an der Zahlungsfähigkeit der zur Gemeinde gehörenden Oberschicht orientieren. Die Gemeinde erzielt damit dringend benötigte Einnahmen. Allerdings ergeben sich durch diesen Privatbesitz von Grabkammern auch Probleme, etwa der private Weiterverkauf einer Kammer unter Umgehung der Gemeinde oder die Rechtmäßigkeit möglicher Erben, die eine Kammer an die Gemeinde zurückverkaufen möchten. Auch Sonderwünsche gibt es: Der Geheimrat Friedrich Wilhelm von Reichenbach bittet 1748 in einem Schreiben an die Gemeinde, ein Fenster in sein Gewölbe bauen zu dürfen, weil »in mein Gewölbe nicht allein Licht noch Luft fehlt, und also sehr muffig ist«. Schließlich sei der Kaufpreis doch recht hoch gewesen. Offenbar wird das Fenster tatsächlich als Sonderwunsch aufgebrochen, die Fensteranordnung legt das nahe.

Bei einigen Grabkammern kommt es durch Rück- und Wiederverkauf zu mehreren Eigentümerwechseln.

Die Kammern sind mit einfachen Holztüren ausgestattet, teilweise als schlichte Lattenkonstruktion. Eine Ausnahme ist die reich verzierte schmiedeeiserne Tür im Nordbereich.

In den Gruftgewölben werden zwischen 1701 und 1878 über fünfhundert Tote bestattet, wesentlich mehr als in den dreißig Kammern Platz finden können. Sicher hat die Gemeinde in größeren Zeitabständen etliche verfallene Särge, um die sich keine Nachkommen mehr kümmerten, aus der Gruft herausgenommen und auf dem Kirchhof begraben. Überlegungen, zur Erhöhung der Aufnahmekapazität den Fußboden der Grufträume abzusenken und dann mehrere Särge übereinander zu stapeln, werden verworfen. Es ist jedoch Brauch, in den Erbbegräbnissen Kindersärge auf die Särge ihrer Mütter zu stellen.

Aufzeichnungen einer Begehung um 1778 und die Fotoaufnahme einer Gruftkammer vor 1884 belegen, dass es bereits im 18. und 19. Jahrhundert Schäden an Särgen gibt. Auch 1935

Geöffnete Gruftkammer

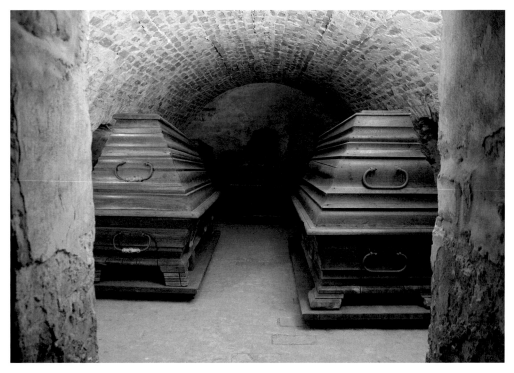

Fensterlose Gruftkammer

muss sich der Gemeindekirchenrat mit der Verbringung von desolaten Särgen aus der Gruft zur Beisetzung auf dem Kirchhof befassen.

Seitens des preußischen Staates werden die Bestattungen unter der Kirche als problematisch angesehen. Die Sorge gilt der oft einige hundert Personen umfassenden Gottesdienstgemeinde, sie könnte durch Ausdünstungen der Toten gesundheitlich beeinträchtigt werden. Die Parochialgemeinde beteuert hingegen 1784:

»Was die Ausdünstungen der Leichen und ihre Schädlichkeit betrifft, so ist bei uns hinlänglich dafür gesorgt, dass man dergleichen nicht zu befürchten hat. Denn zu geschweigen, dass alle Leichen in den Gewölben mit doppelten Särgen beigesetzt werden, so haben auch die Gewölben mit der Kirche selbst keine Connexion und sind überdem mit so starken Zuglöchern nach dem Kirchhof hinaus versehen, daß man gar unten in den Gewölben keinen Todtengeruch bemerken kann.«

Selbst nach heutigen Maßstäben ist das ursprüngliche natürliche Belüftungssystem als vorbildlich anzusehen.

Während es im 18. Jahrhundert annähernd fünfhundert Beisetzungen in der Gruft gibt, kommt es seit Beginn des 19. Jahrhunderts zu einem stetigem Rückgang und bis 1878, dem Ende der Belegungszeit, nur noch zu einigen Dutzend Beisetzungen. Gruftbestattungen sind nach der Barockzeit aus der Mode gekommen, ein Grund für den Rückgang ist sicher auch im Strukturwandel innerhalb der Parochialgemeinde zu sehen.

Ende des 19. Jahrhundert finden weitreichende Umbauten im Kircheninnern statt, die auch bauliche Veränderungen im Gruftgeschoss nach sich ziehen. Im östlichen Teil wird eine Heizanlage für die Kirche eingebaut und dafür ein Zugang vom Kirchhof aus geschaffen. Gleichzeitig werden durch die gesamte Gruftanlage Heizungs- und Trinkwasserleitungen

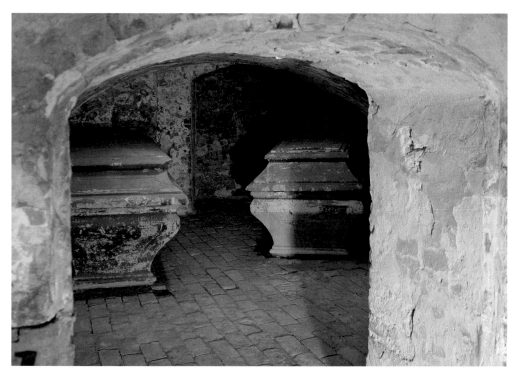

Gruftkammer mit Steinsarkophagen

verlegt. In einer von der Kirchengemeinde in Auftrag gegebenen Bestandsaufnahme aus dem Jahre 1940 werden 159 Särge gezählt, 25 davon können Personen zugeordnet werden, darunter auch der Sarg des Gemeindegründers Georg von Berchem.

Kriegs- und Nachkriegszeit

Als am 24. Mai 1944 der brennende Turm in den Innenraum der Kirche stürzt, bleibt das Gruftgewölbe unversehrt. Was das Feuer verschont hat, fällt danach Grabräubern und Einbrechern zum Opfer. Die Gruft unter der Parochialkirche teilt ihr Schicksal mit vielen anderen Grüften: Särge werden gewaltsam aufgebrochen und zum Teil zerstört, Bestattungen umgeworfen, Leichen geschändet. Die Gemeinde ist nicht in der Lage, das Gruftgewölbe angemessen zu schützen. Es ist jahrelang ein schauriger Ort,

der Jugendlichen Gelegenheit für Mutproben bietet und ein Anziehungspunkt für Einbrecher ist, die nach Edelmetallen oder anderen Wertgegenständen suchen. Schließlich werden 1970 alle Särge in den nördlichen Bereich der Anlage verbracht, dieser mit einer Stahltür verschlossen und die Außenfenster zugemauert. Den ohnehin schon geschädigten Särgen setzt nun die erhöhte Luftfeuchtigkeit zu.

Knapp ein Vierteljahrhundert nach dem Zumauern der Gruft, im Jahre 1994, öffnet man den verschlossenen Bereich des Gewölbes wieder und verteilt die Särge sporadisch auf die Grufträume. Im Ergebnis präsentiert sich der Gesamtzustand als völlig desolat und unwürdig. Vorerst hat aber die umfassende Sanierung des Kirchengebäudes den Vorrang.

Der weitere Umgang mit der Gruft erweist sich als schwieriger Prozess. Man steht vor einem Befundkomplex, der zwar erheblich geschädigt, in seiner Bedeutung aber einzigartig

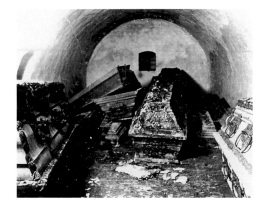

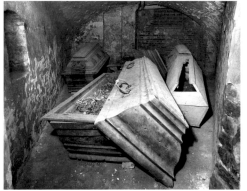
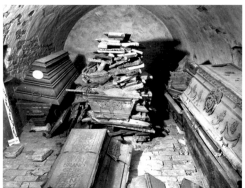

Gruftkammern vor Beginn der Wiederherstellungsarbeiten

ist. Von früheren Plänen der Gemeinde, Bereiche der Gruft als Nebenräume für die Kirche zu nutzen, wird ebenso Abstand genommen wie von der Einrichtung eines Museums für Bestattungskultur. Nicht ganz ernst gemeint sind Vorschläge für eine Weinstube oder einen Künstlertreff. Schließlich wird einvernehmlich darauf orientiert, den Charakter der Gruftgewölbe als Begräbnisstätte zu erhalten.

Dokumentation und wissenschaftliche Untersuchungen

Nach einer konservatorischen Bestandsaufnahme von Inventar und Kammern im Jahre 1999 finden detaillierte Untersuchungen der Särge und der Sargfragmente statt. Aus Gründen der Pietät werden bei geöffneten Särgen nur die Oberfläche der Sarginhalte begutachtet, die Erfassung kann daher nur unvollständig sein. Original verschlossen erhaltene Särge werden dabei nicht geöffnet. Eine Arbeitsgemeinschaft aus Archäologen, Anthropologen und Historikern liefert mit ihren Forschungen Erkenntnisse über die bestatteten Persönlichkeiten und das Bestattungsbrauchtum.

Die geöffneten Särge bieten eine wichtige Quelle, um Aussagen über Beigaben, Sargausstattung und Bettung der Beigesetzten treffen zu können. Die Toten in der Parochialkirche tragen – der damaligen Mode entsprechend – standesgemäße Kostüme, kleine Kinder und Säuglinge Kleidchen. Zu den Gewändern und Kopfbedeckungen kommen Accessoires wie z. B. Haarkämme für Steckfrisuren, Perücken, Hals- und Schultertücher, Strümpfe, Handschuhe und selten auch Schuhe. Besondere

Außenfenster einer Gruftkammer

Grabbeigaben werden nur vereinzelt festgestellt: Ein Glöckchen mit einem Griff aus Bein, ein Mokkatassenfragment, eine Lederbörse, einige Kämme. Der durch Plünderungen stark dezimierte Bestand kann naturgemäß kein vollständiges Bild ergeben. So fehlen Uniformen oder Ornate vollständig, ebenso Schmuck oder andere Wertgegenstände.

Bei den meisten Särgen ist die ursprüngliche Innendekoration noch gut zu erkennen. Das betrifft die Stoffbespannung aus Leinen, die zusätzlichen Verzierungen mit Spitzen-Mustern, die unterschiedlich dicke Polsterung aus Hobelspänen und Holzabfällen. Die in den Särgen verwendeten Kissen sind meist aus hellem Baumwollstoff oder goldgelb glänzender Atlasseide hergestellt. Die Füllungen bestehen aus Papierschnipseln oder Blütenblättern, seltener sind Hobelspäne und Eichenblätter.

Eine Besonderheit der festgestellten Sargausstattungen sind die bei vielen Särgen ursprünglich vorhandenen Querbänder, die zwischen den Sargwänden verspannt unter Aussparung des Kopfes quer über den Körper führen. Ihre Funktion ist nicht eindeutig erklärbar, vielleicht spielt Aberglaube eine Rolle, denkbar ist aber auch die Fixierung des Toten für die Überführung.

Anthropologisch werden 87 Verstorbene untersucht. Von diesen sind 35 durch Fremdeingriffe in unwürdiger Weise zerstört. Bei 25 Toten ist der Kopf abgetrennt worden. In einigen Särgen befinden sich Gebeinteile von mehreren Personen, eine Folge der massiven Störungen der Bestattungen.

Ein reichliches Drittel der Toten ist vollständig mumifiziert. Vermutlich ist das auf die besondere Bauweise der Gruftanlage zurück-

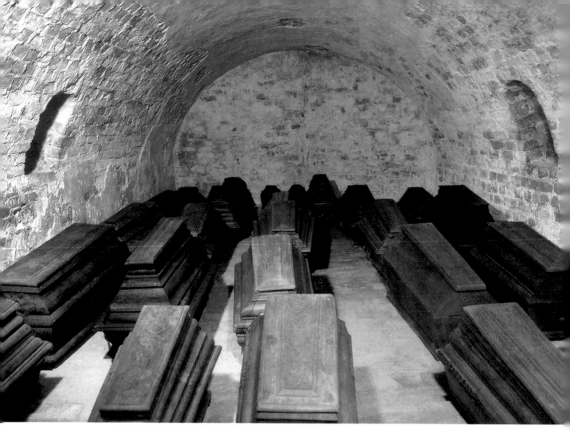

Gruftkammer mit 25 Kindersärgen

zuführen: Alle Kammern sind untereinander durch Maueröffnungen verbunden, die meisten besitzen ein Fenster nach außen. Ständige Luftströmung hat so eine allmähliche Austrocknung der Körper begünstigt. Dabei waren es sicher eher hygienische Gesichtspunkte, die beim Konzept der Anlage eine Rolle spielten.

Freilich hat man von dem Phänomen der Konservierung schon Anfang des 18. Jahrhunderts Kenntnis. So möchte Hofrat Albrecht von Schütz 1710 sein verstorbenes Kind in seinem Erbbegräbnis beisetzen, »da ihm (…) gefallen solle, oben erwähnte Leiche (…) in dem Gewölbe unter der Kirche die Verwesung überstehen zu lassen …«, wie es in einem Brief an die Gemeinde heißt. Friedrich Nicolai schreibt 1786 in seinem wichtigen Buch über Berlin zur Parochialkirche: »Unter der Kirche sind die Katakomben zur Beysetzung der Leichen wegen ihrer besonders guten und luftigen An-

lage sehenswürdig. Man behauptet, daß, dieser Anlage wegen, auch hier die Toten nicht verwesen …«. Wichtig für den Prozess der Mumifizierung dürften noch weitere Faktoren sein wie das Sterbedatum, also Sommer- oder Winterbestattung, und die Zeit, die zwischen Aufbahrung und Beisetzung vergeht.

Krankheiten der Bestatteten können nur punktuell nachgewiesen werden, da Untersuchungen mit röntgenologischen oder computertomographischen Verfahren nicht erfolgen. Interessant sind die gefundenen Hinweise auf Mangelerkrankungen von Kindern. Da die Personen im Regelfall wohlhabenden Familien angehörten, ist als Ursache eine zeitweise einseitige Nahrung oder auch das mangelnde Wissen um eine kindgerechte Ernährung anzunehmen. Weitgehend ungeklärt ist, warum kaum noch Reste von Kopfhaaren gefunden werden, obwohl sich tierische Fasern, wie zum Beispiel Wollstrümpfe, gut erhalten haben.

Nur wenige Särge sind durch eine Kennzeichnung eindeutig einer Person zuzuordnen. Erschwert ist die Identifizierung durch die in der Vergangenheit erfolgten Umlagerungen. Dennoch ist es durch den Abgleich einer Vielzahl von Indizien in interdisziplinärer Arbeit gelungen, z. B. einen der Särge zweifelsfrei der Baronin Louise Albertine von Grappendorff († 1753) zuzuweisen.

Trotz aller Störungen bietet die Gruft eine einzigartige Möglichkeit, in die Bestattungskultur des 18. und 19. Jahrhunderts zu blicken. Nirgendwo sonst haben sich die Bestattungen dieser sozialen Schicht des gehobenen Bürgertums, des Stadtadels, höherer Beamter und des Offiziersstandes in solcher Menge erhalten.

Am Sargbestand im Gruftgewölbe lässt sich eine lückenlose Chronologie und Typologie vom Hochbarock bis zum Historismus ablesen.

Nahezu jeder Sarg ist ein Unikat an Größe, Profilierung, Proportion und Ornamentik. Die Formen reichen von frühen Dachtruhensärgen mit glatten Längsseiten und glatten, senkrechten Kopf- und Fußteilen, die formal an barocke Truhen erinnern, bis zu den ab 1740 allseits profilierten Särgen. Ab dem 19. Jahrhundert weisen die Särge eine starke und differenzierte Profilierung auf. Die Ornamentik der Beschläge ist vielfältig. Pflanzenmotive, geometrische Figuren, Füllhörner, Flechtbänder, Festons, Wirbelrosetten werden mitunter flächendeckend eingesetzt. Die eindeutige Klassifizierung der Särge ist schwierig, da bei der Herstellung gern Stilrichtungen vermengt werden und die Sargtischler oft zum Konservatismus neigen. Auch ist nicht auszuschließen, dass etliche Särge viele Jahre vor ihrer eigentlichen Nutzung angefertigt wurden.

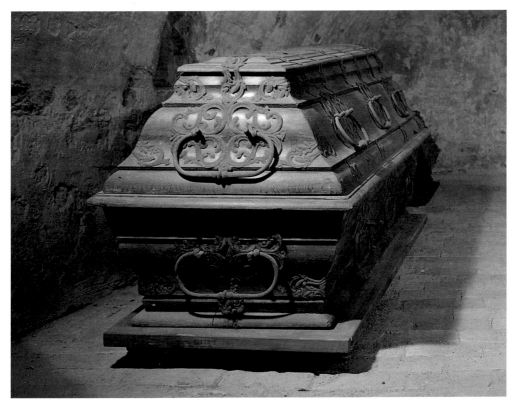

Barocker Sarg mit neuer Stützplatte

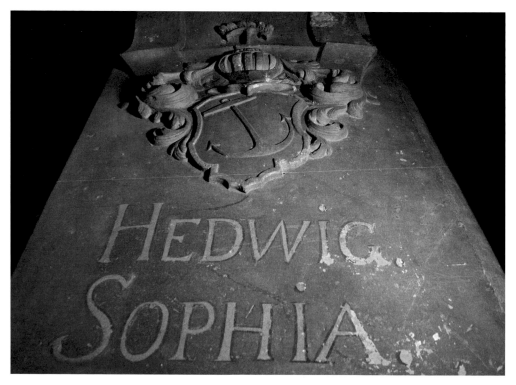

Steinerner Sarkophag mit Wappen der Hedwig Sophia von Lüderitz

Wiederherstellung der Würde

Im Jahre 2001 beginnen die eigentlichen Wiederherstellungs- und Konservierungsarbeiten, die bis Anfang 2008 dauern. Im Grundsatz erfolgt eine Beschränkung auf die konservatorische Sicherung. Eine Rekonstruktion von Särgen wird weitgehend ausgeschlossen. Der Begriff der »Wiederherstellung der Würde« bestimmt alle Maßnahmen. Die enge Verknüpfung von ethischen Problemen mit konservatorischen Anforderungen, logistische Schwierigkeiten und mikrobieller Befall stellen die Mitwirkenden vor große Herausforderungen. Multiple Schadensbilder, insbesondere massive Feuchtigkeitsschäden wie Braunfäule und Würfelbruch und die Zerstörungen durch Vandalismus haben den Särgen stark zugesetzt. Die Holzsubstanz in den unteren Bereichen ist zum Teil so geschädigt, dass in einigen Fällen die Sargböden durchgebrochen sind. Eine Lageveränderung dieser Särge ist außerordentlich schwierig. Aufwendige Hubtechnik und Luftkissen werden eingesetzt. Alle Särge erhalten neue Stützbretter bzw. Stützkonstruktionen, die eine Luftzirkulation ermöglichen und spätere Transporte erleichtern. Drei Mumien werden in neu angefertigte Särge umgebettet. Für offene Bestattungen werden spezielle Leichtbaudeckel hergestellt.

Neben der Entfernung der Jahrhunderte alten Staubschicht auf den Särgen als präventive Maßnahme ist die wiederhergestellte Luftzirkulation infolge Rückbau der zugemauerten Gruftfenster wichtig für den Erhalt des Bestandes. Repariert werden auch der Fußboden und die Türen. Von den Wänden wird der lose Putz entfernt, jedoch unterbleibt eine Neuverputzung, da diese zu einem Feuchtigkeitsanstieg geführt hätte.

Neue Raumordnung

Die Belegungssituation im Gewölbe, wie sie seit der Neuverteilung nach 1994 herrschte, machte eine neue Raumordnung unumgänglich: Viele Kammern waren überfüllt, teilweise stapelten sich Sargteile bis zur Decke. Zudem verlangte die Sanierung des Fußbodens und der Raumschale das Bergen und Verlagern aller Särge. Die Idee, bei einer neuen Raumaufteilung sich an Belegungen aus dem 18. und 19. Jahrhundert zu orientieren, war nicht realisierbar. Nur ein Dutzend Särge verfügt über Inschriften oder Metallschilder und gibt damit Hinweise auf die Person. Die anderen Bestattungen können nicht mehr zugeordnet werden. Es existieren zwar im Gemeindearchiv einige Kaufverträge für die Kammern und mehrere unvollständige Belegungslisten, die verschiedenen Umlagerungen und Eingriffe in den Sargbestand belegen, jedoch keine Rekonstruktion eines bestimmten historischen Zustands gestatten.

Heutige Gesamtsituation

Heute werden von den 30 Gruftkammern noch 24 für Särge und Sargteile genutzt. Eine Kammer birgt historische Reste der alten Parochialkirche, fünf bereits im 19. Jahrhundert entwidmete Kammern dienen der Gemeinde als technische Nebenräume. In der Gruftanlage sind noch 147 Särge vorhanden, zum Teil allerdings nur fragmentarisch. Mindestens acht der Särge gehören nicht zum ursprünglichen Inventar.

Die meisten Särge bestehen aus Eichenholz, daneben gibt es drei Steinsarkophage und einen Metallsarg. Etwa dreißig Särge sind noch original verschlossen. Im Bestand finden sich einige Särge mit Stoff- oder Lederbespannungen. Herausragend ist dabei ein mit karmesinrotem Seidendamast überzogener Sarg mit ehemals vergoldeten Griffbeschlägen und silbernen Tressenbändern. Der Musterrapport des Stoffes und die verwendeten Materialien erinnern an die textile Ausstattung der Preußischen Schlösser in Potsdam und Charlottenburg und unterstreichen eindrucksvoll den

Rang des Gruftgewölbes. Vergeblich haben Wissenschaftler nach der Zuordnung dieses seltenen Stückes geforscht.

Eine Besonderheit sind drei Särge mit Gucklöchern, in einem Fall ist dafür noch eine geschliffene Glasscheibe erhalten. Die Legende erzählt von einem Angehörigen der Familie von Schmettau, der über den Tod seiner verstorbenen Gattin so untröstlich war, dass er in den Deckel ihres Sarges ein kleines herausnehmbares Brettchen einbauen ließ, um ihre Züge jederzeit wieder betrachten zu können. Die tatsächliche Begründung für solche Sichtfenster ist fraglich, vielleicht spielt die Angst vor einem Scheintod mit.

In Proportion und Ausmaß herausragend sind zwei gewaltige Steinsarkophage mit farbigen Wappen an der Oberseite. Es handelt sich dabei um die Grablegen der beiden Schwestern Helena Elisabeth von der Groeben, geb. von Lüderitz (1673–1745) und Hedwig Sophia von Lüderitz (1678–1753). Sie gehören zu den weni-

Steinerner Sarkophag mit Wappen der Helena Elisabeth von der Groeben, geb. von Lüderitz

gen Särgen in der Gruft, die ihren ursprünglichen Standort nicht verändert haben. Noch immer künden Reparaturspuren aus dem 18. Jahrhundert am Kammereingang von den Problemen, die fast drei Meter langen Sarkophage durch den schmalen Zugang zu bewegen. Angesichts der Ausmaße und tonnenschweren Last stellt sich die Frage, wie die Särge durch den schmalen Schacht der Sargsenkanlage in das Gruftgeschoss gelangen konnten.

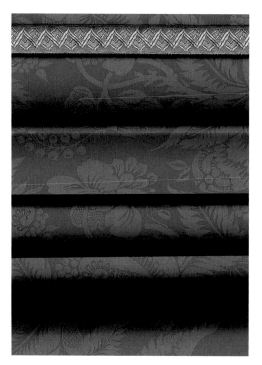

Sargbespannung aus karmesinrotem Seidendamast mit silbernem Tressenband, Rekonstruktion C. Hammer

Prominente Persönlichkeiten

Unter den in der Gruft Bestatteten finden sich die Namen vieler bekannter Familien der preußischen Geschichte:

von Berchem	von Brandt
von Finckenstein	zu Dohna
von der Groeben	de la Motte
von Knyphausen	Krug von Nidda
von Oppen	von Schmettau
von Schöning	von Stosch
von Sturm	von Tieffenbach
von Unfriede	von Wülcknitz

Mehrere der zur Parochialgemeinde gehörenden hochgestellten Personen erwerben schon zu Lebzeiten für sich, ihre Familie und Nachkommen einen Bestattungsplatz.

Von den Toten der Gruft sollen hier drei hohe Staatsbeamte vorgestellt werden, die für den jungen preußischen Staat von Bedeutung sind und dessen Geschichte in wichtigen Punkten mitgeprägt haben.

In der Kammer unter dem Turm, in der 1701 Georg von Berchem seine Ruhestätte fand, stehen heute sechs Särge aus dem Mausoleum Brink, die 1998 in die Gruft verbracht wurden. Berchems Sarg ist heute nicht mehr auffindbar, allerdings gibt es unter den erhaltenen und aufbewahrten Einzelteilen mehrere Fragmente, die im Erscheinungsbild und ihrer Typologie auf die Beschreibung des Sarges in einer alten Bestandsaufnahme zutreffen.

Heute präsentiert sich die Gruft wieder in einem würdigen Zustand und bildet als bürgerliche Grablege das Pendant zur Fürstengruft unter dem Berliner Dom am Lustgarten. Von ihrer Größe und der Bedeutung der Beigesetzten gilt die Gruftanlage unter der Parochialkirche als eine der wichtigsten Grüfte Preußens. Sie ist zu besonderen Anlässen, wie am jährlichen Tag des Offenen Denkmals, öffentlich zugänglich und kann darüber hinaus nach Absprache von interessierten Besuchern besichtigt werden.

Handglöckchen als Grabbeigabe

Johann Kasimir Kolbe
Reichsgraf von Wartenberg (1643–1712)

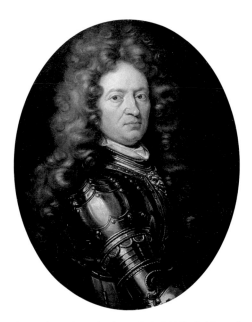

Er ist der ranghöchste unter den Toten im Gruftgewölbe. Bereits zu Lebzeiten erwirbt er für vierhundert Taler den Gruftraum Nr. 3, die Bezahlung war für ihn bei einem Jahresgehalt von 123.000 Talern sicher kein Problem.

Die Kolbe von Wartenberg sind ein altes pfälzisches Adelsgeschlecht. Johann Kasimir, geboren 1643 im Exil in Metz, wird schon in jungen Jahren Geheimer Rat und Oberstallmeister am Hofe des Herzogs und Pfalzgrafen Ludwig Heinrich, Graf zu Simmern. 1688 wechselt Wartenberg an den Berliner Hof. Er fällt durch sein Talent auf, die Langeweile des Hoflebens durch Festlichkeiten, Darstellungen, Spiele, Lustbarkeiten jeder Art zu zerstreuen. Bald wird er mit Ehren und Ämtern überschüttet und ist nach einigen Jahren die wichtigste Person am Hofe. Ab 1698 liegt für reichlich zehn Jahre die Leitung des Staates faktisch in den Händen Wartenbergs, ohne dass er formal auch nur ein Ministeramt bekleidet. Er entzieht sich jeder persönlichen Verantwortung, die ihm fehlenden Kenntnisse ersetzt er durch fähige, ihm ergebene Mitarbeiter.

Geschickt versteht er es, das Streben des Kurfürsten nach Mehrung von Glanz, Ruhm und Einkünften des Staates in die entsprechenden Bahnen zu leiten. Laufend setzt er Steuererhöhungen durch oder führt gänzlich neue Steuern ein. Die Salzsteuer wird auf das zehnfache erhöht, neu sind die Perücken-, Hut-, Jungfern-, Strumpf-, Kutschen- und Kaffeesteuer. Das Volk stöhnt unter dieser Last, Wartenberg und seine von ihm herangezogenen Parteigänger Wittgenstein und Wartensleben werden als das »Dreifache Weh« des Landes bezeichnet.

Wartenbergs 30 Jahre jüngere Ehefrau hat ein hohes Geltungsbedürfnis, zudem besteht ein eigentümliches Verhältnis zwischen ihr und dem Kurfürsten. Friedrich III. möchte offensichtlich den Anschein erwecken, dass Katharina von Wartenberg seine Mätresse sei, will er doch dem großen Vorbild der Zeit, Ludwig XIV. von Frankreich, nicht nachstehen – wenngleich diese Verbindung wohl tatsächlich nicht be-

Johann Christof Merck, Johann Kasimir Kolbe Reichsgraf von Wartenberg, 1702

steht. Jedenfalls ist Kolbe von Wartenberg mit dieser zweifelhaften Ehrenbezeigung, die der Fürst seinem Haus erweist, sehr einverstanden.

Am 20. Oktober 1699 wird Wartenberg vom Kaiser in den Reichsgrafenstand erhoben. Eifrig unterstützt er die Erhebung des Kurfürsten zum König und als am 18. Januar 1701 die Krönung erfolgt, räumt ihm das Zeremoniell eine herausgehobene Stellung ein. Neben einer Vielzahl hoher Ämter nimmt er auch die Position des Obervorstehers der Parochialgemeinde ein.

Wartenbergs wachsender Reichtum und Einfluss zieht ihm zwangsläufig viele Neider und Feinde zu. Als sich bedrohliche Nachrichten über die finanzielle Situation aus vielen Landesteilen mehren, formiert sich eine Opposition unter Führung des zweiundzwanzigjährigen Kronprinzen. Ende 1710 verliert Wartenberg die Unterschriftsberechtigung, die Siegel werden ihm abgefordert. Schweren Herzens lässt ihn der König ins Exil gehen, unter Tränen schenkt er ihm in der Abschiedsaudienz einen wertvollen Brillantring und gewährt ihm eine Pension von jährlich 24.000 Talern. Mit einem Tross von zwei Karossen, vier Pack-

Unbekannter Künstler, Reichsfreiherr Christian Friedrich von Bartholdi, um 1710

Reichsfreiherr Christian Friedrich von Bartholdi (1668–1714)

Christian Friedrich wird am 10. Dezember 1668 in Berlin geboren. Sein Großvater stammt aus der Pfalz, ist dann reformierter Prediger in Frankfurt (Oder) und ab 1642 Domprediger in Berlin. So erklärt sich die Zugehörigkeit des Berliners Bartholdi zur Reformierten Parochialkirche.

Er tritt 1690 als Kammergerichtsrat in den kurbrandenburgischen Staatsdienst ein und erlangt bald hohes Ansehen am Hofe des Kurfürsten. Ab 1697 bezieht man ihn in die Strategie zur Erlangung der Königswürde für Friedrich III. ein. Er ist der richtige Mann für den wichtigen Posten eines Gesandten am Kaiserhof in Wien. Diese Aufgabe übernimmt er ab Mai 1698. Die Stelle war ein Jahr unbesetzt gewesen, jetzt wird sie durch Bartholdi in eindrucksvoller Weise wahrgenommen.

Raschheit und Selbstständigkeit prägen sein Handeln, allerdings wahrt er nicht immer die strengen Formen des diplomatischen Verkehrs. Bartholdi verhandelt über die Kronfrage mit dem kaiserlichen Reichsvizekanzler Kaunitz. Dieser vertritt die Auffassung, dass dem Kaiser auf offiziellem Wege durch den kurbrandenburgischen Gesandten – von Bartholdi – der Wunsch Friedrich III. und dessen Bereitschaft zu entsprechenden Gegenleistungen vorzutragen sei. Diese Nachricht wird chiffriert nach Berlin geschickt, bei der Dechiffrierung wird irrtümlich der Code für Bartholdi – Chiffre 160 – mit der Chiffre 161 verwechselt. Diese aber bezeichnet den Jesuitenpater Friedrich, Baron von Lüdinghausen, genannt Pater Wolff. Der war vor über zehn Jahren Geheimkurier zwischen dem damaligen Kurprinzen und dem Wiener Hof. Deshalb kommt der vermeintliche Rat aus Wien dem Kurfürsten gar nicht so seltsam vor. Völlig verblüfft sind allerdings Bartholdi und Kaunitz, als sie in der Antwort vom 17. Februar 1700 lesen: »weil Graf Kaunitz geraten, die Sache durch den Pater Wolff an den Kaiser zu bringen«, so lasse er es sich gefallen und habe einen eigenhändigen Brief an denselben geschrieben.

wagen und 36 Personen verlässt Wartenberg am 8. Januar 1711 endgültig Preußen, mit ihm sein Vermögen von 400.000 Talern. Seine Frau soll Juwelen und Diamanten im Werte von 500.000 Talern besessen haben.

Er stirbt am 4. Juli 1712 in Frankfurt am Main. Die Beisetzung in seiner Gruft unter der Parochialkirche am 15. Oktober 1712 wird auf Befehl des Königs mit großem Zeremoniell begangen. Gegen Abend erreicht der Leichenwagen das Leipziger Tor. Von hier aus setzt sich der Zug unter dem Läuten aller Glocken in Bewegung. Neben und hinter dem Wagen gehen Studenten mit brennenden Fackeln, 26 sechsspännige Kutschen folgen. – In der Gruft hatte bereits fünf Jahre vorher seine nur wenige Monate alte Tochter Sophie Dorothee ihre letzte Ruhestätte gefunden.

Aus der Wartenberg-Ära hat eine wichtige Reform Jahrhunderte überdauert. Am 18. Januar 1709 werden die fünf Städte: Berlin, Cölln, Friedrichswerder, Dorotheenstadt und Friedrichstadt zur Haupt- und Residenzstadt Berlin vereinigt. Ihre Grenzen haben bis 1920 Bestand.

Bartholdi wird am 16. März 1700 das erste offizielle Gespräch mit dem Kaiser gewährt, aber die Verhandlungen über die »preußische Frage« ziehen sich in die Länge. Bartholdi deutet an, dass die Königswürde auch ohne kaiserliche Zustimmung erreichbar sei. Intensiv verhandelt er über mögliche Zugeständnisse, parallel dazu wirkt auch Pater Wolff am kaiserlichen Hof. Endlich, am 16. November 1700, kann Bartholdi in Wien den Entwurf des Krontraktats paraphieren, am 27. November wird er durch Kurfürst Friedrich III. und am 4. Dezember durch Kaiser Leopold I. ratifiziert.

Am 13. Dezember bricht der Hofstaat zur Krönung auf, 30.000 Vorspannpferde bringen ihn in zwölf Tagen nach Königsberg in Preußen, den Geburtsort seiner Majestät. Bartholdis Verdienste um die Erlangung der Königskrone werden mit der Erhebung in den Freiherrenstand gewürdigt, auch erhält er die Anwartschaft auf ein Lehensgut im Werte von 12.000 Talern. Er wird zum Wirklichen Geheimen Rat ernannt, außerdem Präsident des Ober-Appellationsgerichts und des Collegium Medicinum sowie Generaldirektor aller französischen Kolonien und des Armenwesens.

Er wird kein Vertrauter des Königs, aber Begabung und Tüchtigkeit machen ihn unentbehrlich und zu einem der bedeutendsten Verwaltungsmänner Preußens. Mit einer Verbesserung des Justizwesens beauftragt, legt er 1711 in einem »Generalwerk« eine Reihe von Reformvorschlägen nieder, es kommt jedoch nicht zu deren Durchführung. In diesem Jahr übernimmt er auch das Amt eines Obervorstehers der Parochialgemeinde.

Beim Thronwechsel 1713 wird Bartholdi in seinen Ämtern belassen. Der junge König Friedrich Wilhelm I. befiehlt kurz nach seinem Amtsantritt, den Entwurf für eine Reform des Justizwesens zu verfertigen, »das Landrecht müsse bald fertig sein vors ganze Land ... weil die schlimme Justiz zum Himmel schreit«. In harschen Worten wird Bartholdi aufgefordert, die Arbeiten dafür schnellstens abzuschließen. Schon am 21. Juni 1713 liegt die »Allgemeine Ordnung, die Verbesserung des Justizwesens betreffend« vor. Diese Ordnung erreicht ihr Ziel

nicht, aber sie ist der Ausgangspunkt für die Prozess- und Justizreformen, die bis zu ihren vorläufigen Abschluss noch acht Jahrzehnte brauchen werden.

Am 28. August 1714 stirbt Bartholdi in Berlin. Seinen 46. Geburtstag hat er nicht mehr erlebt. Es wird vermutet »dass die Erregungen, welche die Hast des Königs mit sich brachte und die übergroße Arbeitsbürde« zum frühen Tod Bartholdis beigetragen haben. Er wird in der Gruft unter der Parochialkirche beigesetzt. In der Leichenpredigt ist nachzulesen, dass er 24 Jahre in königlichen Diensten stand, in zehnjähriger friedreicher liebevoller Ehe lebte, seine sehr frühzeitig verstorbene Tochter ihm vorausgegangen ist. Ebenso in der Gruft bestattet werden nach ihm seine Ehefrau Dorothea Sophia und seine Schwester Louisa Christina von Syberg.

Samuel Freiherr von Cocceji (1679–1755)

Die »Berlinischen Nachrichten« melden am 23. Oktober 1755 auf ihrer Titelseite:

»Gestern, frühe um 4 Uhr, haben allhier Se. Excellenz, der Hochwohlgebohrne Herr, Herr Samuel, Freyherr von Cocceji, Sr. Königl. Maj. hochbetrauter Groß-Canzler des Königreichs Preussen, und aller übrigen Provinzen, wirklicher Geheimer Etats- und Krieges-Minister, Ritter des Königl. schwartzen Adler-Ordens, Erbherr auf Wussecken, Rebckau, Kleist, Laas etc. im 78sten Jahre Dero ruhmvollen Alters, und nachdem Sie drey Könige von Preussen, nehmlich Friedrich I., Friedrich Wilhelm, und Sr. jetzt glorreichst regierenden Königl. Majestät, 54 Jahre lang sehr nützliche und wichtige Dienste geleistet, an einer auszehrenden Kranckheit, das Zeitliche gesegnet.«

Schon der Vater, Heinrich von Cocceji, ist ein weitbekannter Jurist und eine Kapazität der theologischen und philosophischen Wissenschaften, der wegen seiner großen Verdienste in den Reichs-Freiherrenstand erhoben wurde. Samuel, sein dritter und jüngster Sohn wird in Heidelberg geboren, dort ist der Vater Kurpfälzischer Geheimer Rat und Professor der Rechte,

François G. B. Adam, Samuel von Cocceji, 1765

Auch Friedrich II. bindet Cocceji in die Modernisierung des Rechtswesens ein und gibt dafür seinem Minister freie Hand. Cocceji, jetzt 66 Jahre alt, setzt sich mit großer Energie und Tatkraft für eine Vereinheitlichung der Justiz in allen Landesteilen, für einen überschaubaren Aufbau der Gerichte, für bessere Ausbildung und Besoldung der Juristen ein.

Der König drängt auf die Verfertigung eines »Teutschen Allgemeinen Landrechts«. Mehrere Jahre arbeitet Cocceji an dem grundsätzlichen Gesetzeswerk, es erntet hohe wissenschaftliche Anerkennung, tritt aber nicht umfassend in Kraft. Es wird noch bis 1794 dauern, bis unter Friedrich Wilhelm II. das Allgemeine Landrecht für alle preußischen Staaten gilt. Trotzdem sind die Ergebnisse der Arbeit Coccejis beeindruckend. Er schafft eine einheitliche Gerichtsverfassung, die in drei Instanzen aufgeteilt ist, sorgt für die Unabhängigkeit der Richter durch Festlegung ausreichender Gehälter, führt eine oberste verbindliche Gerichtsbarkeit, das Tribunal, ein.

Der König würdigt die Verdienste Coccejis durch die Verleihung des Ordens zum Schwarzen Adler, die Ernennung zum Großkanzler, die Erhebung in den Freiherrenstand. 1749 muss er einen handfesten Skandal miterleben. Die gefeierte Tänzerin an der Hofoper, Barbara Campanini, genannt Barbarina, nimmt auf offener Bühne den Heiratsantrag von Coccejis jüngstem Sohn Carl Ludwig an. Der Tänzerin wird eine Nähe zum König nachgesagt. Ihr Vertrag wird sofort gekündigt, Carl Ludwig inhaftiert. Trotzdem heiraten beide heimlich, die Ehe hält fast vierzig Jahre.

Samuel von Cocceji stirbt am 22. Oktober 1755 in Berlin und wird in der Gruft unter der Parochialkirche beigesetzt. Hier finden nach ihm auch eine unverheiratete Tochter und seine Ehefrau ihre letzte Ruhestätte. In einem Schreiben an die Witwe spricht Friedrich II. aus, wie schwer er den Verlust empfindet. Im Hof des Kammergerichts lässt der König eine Marmorbüste Coccejis aufstellen. – Nach Cocceji ist der hinterpommersche Ort Coccejendorf benannt, heute polnisch Radosław.

später wirkt er in Frankfurt (Oder). Hier absolviert Samuel zeitgleich mit seinem älteren Bruder Johann Gottfried das Studium der Rechte. Der König beruft ihn als Rat in die Halberstädtische Regierung und ernennt ihn 1710 zum Direktor derselben. Während dieser Zeit vollendet er sein grundlegendes Werk »Jus civile controversum«.

Mit Amtsantritt von Friedrich Wilhelm I. soll auch das Rechtswesen im Lande reformiert werden, unparteiisch und zügig soll jedermann, Armen und Reichen, Hohen und Niedrigen, Recht gesprochen werden. Der König will in kurzer Zeit ein einheitliches Landrecht für den gesamten Staat durchsetzen. Diese Arbeit hatte schon Freiherr von Bartholdi 1711 begonnen, nach dessen Tod soll nun Samuel von Cocceji diese wichtige Aufgabe übernehmen. Unter seiner Mitwirkung kommt 1721 das »Verbesserte Landrecht des Königreichs Preußen« zustande. Er wird mit hohen Ämtern betraut und 1738 zum »Ministre Chef de Justice« in allen königlichen Landen ernannt. Damit besitzt der preußische Staat seinen ersten Justizminister.

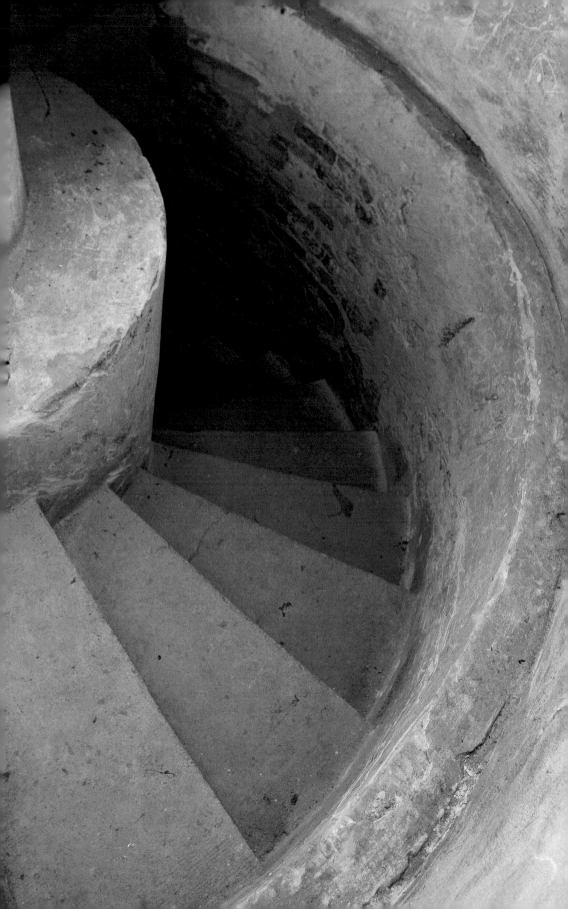

Der Kirchhof

Bestattungsplatz der Gemeinde

Gleichzeitig mit dem Kirchenbau wird ringsum ein Friedhof angelegt. Die Bestattung auf dem Parochialkirchhof ist ein Recht, aber auch eine Verpflichtung jedes Gemeindegliedes.

Entsprechend dem Charakter der Gemeinde finden hier bedeutende Berliner Persönlichkeiten aus Politik, Theologie, Wissenschaft und Wirtschaft des 18. und 19. Jahrhunderts ihre letzte Ruhestätte. An der Außenfront der Kirche und an der Kirchhofsmauer unterstreichen die barocken Epitaphe die Bedeutung der hier Bestatteten. Etwas versteckt unter den großen Bäumen finden sich spätbarocke Grabdenkmäler und auch Beispiele der Grabmalkunst des ausgehenden 19. Jahrhunderts. Viele gusseiserne Kreuze von unterschiedlicher Gestaltung prägen das Bild des Kirchhofs. Sie zeugen vom hohen Leistungsstand des Berliner Eisenkunstgusses. Mausoleen zeigen das Repräsentationsbedürfnis reicher Stadtbürger.

Der Friedhof ist in seinen Grundzügen noch heute erhalten, er stellt neben dem um 1712 angelegten Sophienkirchhof den einzigen noch verbliebenen barocken Innenstadtfriedhof im Zentrum Berlins dar. Ab 1706 sind Bestattungen verzeichnet, ohne ein erkennbares Ordnungsprinzip der Flächennutzung. Von Anfang an entstehen auch entlang der Friedhofsmauer zur Waisenstraße ausgedehnte unterirdische Gewölbe für Beisetzungen. Ihre Lage und Größe ist nicht mehr eindeutig feststellbar. Zum Teil werden sie im 19. Jahrhundert mit Erbbegräbnissen und Mausoleen überbaut oder für den Neubau von Gemeindegebäuden beseitigt. Am Mausoleum Brink sind außen noch Reste der alten Gemäuer erkennbar. In diesen sogenannten Seitengewölben werden mehr als 200 Tote bestattet, auf der Freifläche des Kirchhofs befinden sich mehr als 5.000 Begräbnisse.

Mausoleum Lehmann

Durch Nachbargrundstücke und die umgebenden Straßen ist die Fläche begrenzt. Nach reichlich fünfzig Jahren ist der Kirchhof fast vollständig belegt. Die Preise für die Grabstellen werden angehoben, so dass diese nur noch für finanziell bessergestellte Personen in Frage kommen. Zusätzliche Bestattungsflächen wer-

den an der heutigen Georgenkirchstraße erworben, ab 1764 wird dieser neue Friedhof genutzt. In späteren Jahren legt die Gemeinde noch weitere Friedhöfe an.

Der Platz auf dem Friedhof an der Kirche ist weiterhin begehrt und wird stark in Anspruch genommen, durch Mehrfachbelegung kann die Fläche bestmöglich ausgenutzt werden. Zum 1. Juli 1854 werden hier die Bestattungen polizeilich verboten, ausschlaggebend sind dafür hygienische Gründe, die aus damaliger Sicht gegen Bestattungen im Bereich der Innenstadt sprechen. Weiterhin kann jedoch in bestehenden Erbbegräbnissen beigesetzt werden.

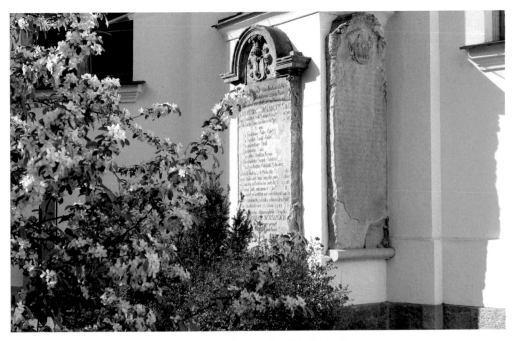

Epitaphe für Daniel Ernst Jablonski und Christian Hoffham an der Südseite der Kirche

Ende des 19. Jahrhundert plant die Stadt Berlin die Verbreiterung der Parochialstraße. Die Gemeinde tritt dafür einen Streifen des Kirchhofes ab. Für einige der dafür umzubettenden Toten richtet die Gemeinde eine Gemeinschaftsgruft ein, geschmückt mit einem Engel, der anmutig eine Treppe herabschreitet. Der jetzige Engel ist als Bronzeguss eine Nachbildung der um 1995 gestohlenen Originalfigur.

Die letzte Beerdigung auf dem Kirchhof findet 1923 statt, im Jahre 1934 erfolgt noch eine Beisetzung in einem heute nicht mehr vorhandenen Mausoleum. Zu Kriegsende 1945 werden zwei tote deutsche Soldaten bestattet. Ein schlichtes Holzkreuz erinnert an diese Schreckenszeit ebenso wie verschiedene Spuren von Einschüssen an Grabsteinen.

An der Südseite der Kirche befindet sich das kunsthistorisch besonders wertvolle Grabmal für Henriette Auguste Bock (1762–1845). Unter dem Bogen einer Arkade steht ein Kreuz aus Marmor. Das Zentrum des Kreuzes wird durch ein Medaillon mit einem Christuskopf gebildet. Es ähnelt den von Bertel Thorvaldsen und Christian Daniel Rauch früher gestalteten Skulpturen. Auf der Rückseite ist in der Kreuzmitte in einem Kreis mit Zierelementen das Christusmonogramm mit Alpha und Omega sichtbar. Vor dem Kreuz ist ein steinerner Tisch angeordnet, auf dessen marmorner Tischplatte steht die Grabinschrift. Diese Platte wird zusätzlich gestützt von 13 Rundbögen, die auf zierlichen antikisierenden Stützen ruhen. Unter dem Tisch symbolisiert ein Erdhügel das Begräbnis. Frau Bock war Erzieherin am Hofe Friedrich Wilhelm III. Bei ihren Zöglingen, den Kindern der Königin Luise, war sie offenbar sehr beliebt. Nach ihrem Tode stifteten ihr fünf dieser Kinder das Grabmal. Ein weiteres Kind, inzwischen im Amt als König Friedrich Wilhelm IV., entwirft 1847 eigenhändig das Denkmal. Seine Skizze dient Friedrich August Stüler 1849 als Grundlage für die Architekturplanung. Bei einer umfassenden Restaurierung muss die Tischplatte durch eine Kopie ersetzt werden. Die Originalplatte aus blaugrauem Kunzendorfer Marmor ist in der Vorhalle der Kirche angebracht.

Mausoleen

Nur zwei Mausoleen haben die Zeit überdauert. Leider fehlen detaillierte Nachweise über deren Baugeschichte, so dass Auftraggeber, Architekten und Ausführende sowie das Errichtungsdatum nicht bekannt sind. Sie dürften um die Mitte des 19. Jahrhundert entstanden sein. Beide sind über barocken unterirdischen Grabgewölben erbaut.

Das schlichtere MAUSOLEUM BRINK ist entsprechend der Inschrift errichtet als »ERBBEGRRAEBNISS DES DIRECTOR BRINK«. Der Königliche Lotteriedirektor ist 1826 verstorben, seine Bestattung findet noch in dem unterirdischen Gewölbe statt, das er für seine einige Jahre vor ihm verstorbenen Schwiegereltern erworbenen hatte. Sein Schwiegersohn, der Major Friedrich Wilhelm von Preuß, versteckte sich während der Revolutionstage von 1848 vor dem Volkszorn in diesem Kellergewölbe. Wahrscheinlich ist das Mausoleum auf den alten

Mausoleum Brink

Fundamenten erst errichtet worden, als 1854 Brinks Ehefrau verstarb. Das gemauerte Gebäude hat eine Tempelfassade mit stuckgerahmtem Portal und Dreiecksgiebel. Oberhalb des Portals ist die marmorne Inschriftentafel angebracht. Der Innenraum weist eine unverputzte schmucklose gelbliche Klinkermauerschale mit Kreuzkappengewölbe auf. Rückschlüsse auf die vollkommen verlorengegangene Originalausstattung des Kapellenraums sind nicht möglich. Die 1998 hier vorgefundenen sechs Särge wurden zur Ermöglichung von Sanierungsarbeiten am Mausoleum in die Gruft unter der Kirche verbracht und sollen auf Dauer dort verbleiben.

Im schlichten Innern befinden sich jetzt wertvolle Grabsteine von Persönlichkeiten der St. Georgengemeinde aus dem 18. Jahrhundert. Ihre Bergung gerade an diesem Ort liegt nahe als Ausdruck der jahrzehntelangen gemeinsamen Geschichte von Parochial- und Georgengemeinde. Einst lag direkt angrenzend am Mausoleum Brink das Erbbegräbnis Rodeck. An der Außenwand erinnern drei restaurierte Grabplatten an diese Familie.

Das MAUSOLEUM LEHMANN ist ein hochbedeutender kostbarer Memorialbau aus der Schinkelnachfolge. Einem antiken Tempel nachempfunden, weist es Stilelemente der ägyptischen und frühchristlichen Kunst auf. Von außen in einfachen Formen gehalten, wird die Front durch einen Dreiecksgiebel geschmückt. Die Türrahmung ist durch Eierstab und Rosetten verziert. Die sich nach oben verjüngende Tür entspricht ägyptischen Vorbildern, diese erfreuen sich in Europa ab 1800 großer Beliebtheit. Der Innenraum zeigt eine Vielzahl antiker Schmuckformen. Dazu gehören die sogenannten Perlenschnüren, Eierstäbe und Pflanzenbänder aus Palmetten und Lotuskelchen, die ringsum auf Kapitellen, Wand- und Deckenfriesen sichtbar sind. Gegenüber dem Eingang befindet sich eine Altarnische, die wie die Front eines antiken Tempels gestaltet ist. Unter dem Rundbogen der Nische erscheint ein Medaillon mit einem Christuskopf. Es ist einem Relief von Christian Daniel Rauch von 1839 nachempfunden. Diese Art der

Mausoleum Lehmann, Decke mit goldenen Sternen

Darstellung ist in der Grabmalkunst weit verbreitet. Die lichten und hellen Farbtöne der Wände werden ergänzt durch die Decke in Berliner Blau mit in regelmäßigen Abständen angeordneten achteckigen goldenen Sternen. Durch die oben angeordneten sechs kleinen blauverglasten Fenster leuchtet das Innere je nach Tageszeit und Sonneneinstrahlung in unterschiedlichen Blautönen. In der Gruft unter dem Mausoleum stehen die Särge der zwanzigjährigen Helene Charlotte Lehmann und ein Kindersarg, vermutlich für ihren vier Monate alten Sohn. Beide verstarben 1876. Die Restaurierung des Mausoleums ist vorerst abgeschlossen, leider verursacht die Versalzung von Wandflächen anhaltende bauphysikalische Probleme. – Ein neugotisches Mausoleum Kerkow musste 1987 wegen Baufälligkeit abgetragen werden.

Erhalt als Kirchhof

Schon 1770 droht unerwartet Gefahr für den Bestand des Kirchhofs. Das (fast) benachbarte Große Friedrichs-Hospital stellt über die Armen-Direktion den Antrag, die Kirchhofsfläche als Wäschetrockenplatz sowie für die Lüftung der Betten und Matratzen nutzen zu dürfen. Das Hospital hat eine beachtliche Größe, damit wäre der Kirchhof erheblich in Anspruch genommen. Trotz des großen Stellenwertes der Armenfürsorge stimmt die Gemeinde diesem Ansinnen nicht zu. Außerdem hat der eigene Totengräber schon das Privileg, die Wäsche seiner Familie auf dem Kirchhof trocknen zu dürfen.

Die Gemeinde hat lange Jahre Vorbehalte gegen eine uneingeschränkte öffentliche Zu-

Mausoleum Lehmann, Altarnische

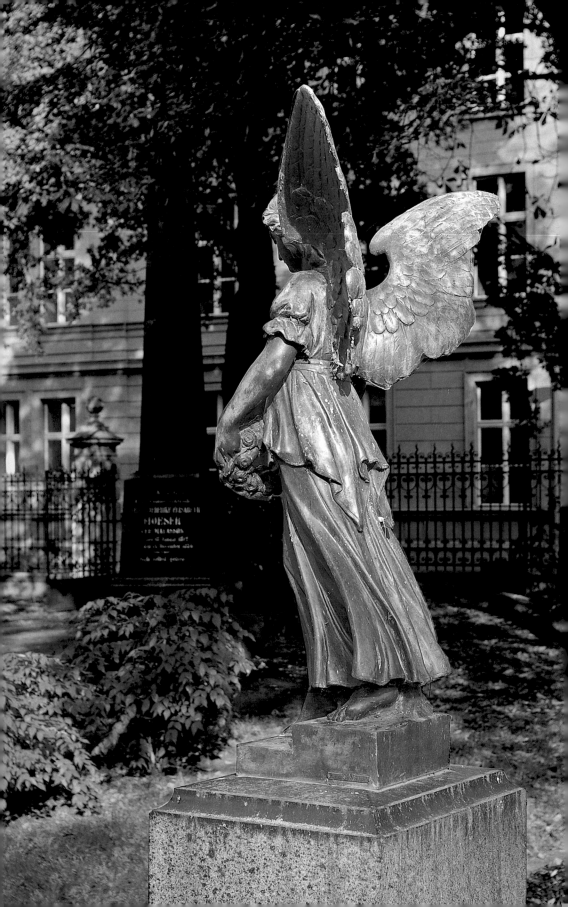

Kirchhof von Süden

gänglichkeit des Kirchhofs, sie befürchtet zusätzlichen Aufsichts- und Pflegeaufwand. 1937 wird in der Presse gefordert, den Friedhof in eine Grünfläche umzuwandeln. »Der düstere, verwahrloste Friedhof könnte eine Anlage werden, auf der sich lichthungrige Großstadtkinder, vor allem aber Kinder in gesunder Umgebung fröhlich tummeln.« Wenig später schreibt der Bezirksbürgermeister von Berlin-Mitte an die Gemeinde und verweist auf den großen Mangel an öffentlichen Grünanlagen in der Umgegend des Alexanderplatzes: »Ich würde es deshalb besonders begrüßen, wenn über die Öffnung des Friedhofs und seine Herrichtung zu einer öffentlichen Grünanlage eine Einigung erzielt werden könnte.«

Das wird von der Denkmalpflege und der Gemeinde abgelehnt, immerhin wird nun ein öffentlicher Zugang von der Klosterstraße aus ermöglicht.

Zehn Jahre später, 1947, wird durch das Bezirksamt Mitte »für vorzubereitende Planungsarbeiten« wieder eine Nutzung als Park bzw. für Gemüseanbau angefragt. Die Antwort ist eindeutig: »… Die Gemeinde ist auch bemüht die umfangreichen Schäden, die durch den Brand der Kirche 1944 und die Kampfhandlungen im Jahre 1945 entstanden sind, allmählich zu beseitigen, um diese einzigartige historische Stätte der Innenstadt in ihrem Charakter würdig zu erhalten. Es können deswegen weder Flächen für den Gemüseanbau hergerichtet, noch der Kirchhof in einen Park verwandelt werden.«

Kriegseinwirkungen und die nachfolgende Mangelwirtschaft setzen dem Kirchhof stark

Gusseiserne Grabkreuze aus dem 19. Jahrhundert

zu. Mit Hilfe einer eigenen Bauabteilung versucht die Gemeinde, dem Verfall entgegen zu wirken. Da insgesamt sechs Friedhöfe zu betreuen sind, kann für den kleinsten nicht viel getan werden. 1987 bis 1989 erfolgen Baureparaturen an der großen Begrenzungsmauer und den Mausoleen, sie sind jedoch nicht alle im Sinne der Denkmalpflege ausgeführt und beeinträchtigen zum Teil das historische Erscheinungsbild. Zeitweise werden leider auch Freiflächen des Kirchhofs als Wäschetrockenplatz und für die Aufstellung von Garagen entfremdet.

Zur Erhaltung des immer noch reichen sepulkralgeschichtlichen Erbes kann mit Hilfe einer großzügigen Zuwendung der Stiftung Deutsche Klassenlotterie Berlin bis zum Jahre 2003 eine umfassende Restaurierung des Kirchhofs abgeschlossen werden. Jetzt präsentiert sich das eingetragene Gartendenkmal als bemerkenswerte Oase zwischen den umliegenden großen Verkehrsströmen und wird zunehmend von den Berlinern und auch von vielen Touristen wahrgenommen.

Die Gemeinde freut sich über ihren neu erstandenen Kirchhof. Gern feiert sie hier ihre Sommerfeste. Auch die Beschäftigten in den angrenzenden Gebäuden nutzen häufig die erholsame Pausenfläche direkt vor ihrer Tür. Es zeigt sich heute sehr überzeugend, dass die Bewahrung des historischen Erbes und die uneingeschränkte öffentliche Nutzung gut miteinander vereinbar sind. Allerdings ist sich die Gemeinde auch bewusst, dass dieses Kleinod in seiner eindrucksvollen Schönheit nur durch eine ständige engagierte Pflege auf dem derzeitigen Niveau erhalten werden kann.

Gemeinschaftsgruft, Bronzeengel, Neuguss 2002

Die Kirchengemeinde

Mit der im Jahre 1703 erfolgten Einweihung der Parochialkirche etabliert sich im lutherischen Berlin die erste selbstständige reformierte Kirchengemeinde. Sie ist von vornherein mit außergewöhnlichen Privilegien ausgestattet, schließlich ist der Landesherr auch ein Reformierter. Zwar werden die beiden protestantischen Konfessionen offiziell gleichbehandelt, aber offensichtlich ist der kürzlich vom Kurfürsten zum König aufgestiegene Friedrich I. dieser neuen Gemeinde besonders zugetan. So erhält sie die besondere Erlaubnis, sich zum Obervorsteher einen »Wirklichen Geheimen Staatsrat« ausbitten zu dürfen. Dieses Amt übernimmt als erster der ranghöchste königliche Minister, Kasimir Kolbe Reichsgraf von Wartenberg.

Vor allem bekommt die Gemeinde für sich selbst das völlige und uneingeschränkte Patronatsrecht eingeräumt, d. h. sie ist finanziell und disziplinarisch unabhängig, bestimmt ihre Pfarrer und sonstigen Mitarbeiter selbst, organisiert den Gemeinde- und den von vornherein geplanten Schuldienst nach einer internen Kirchen- und Schulordnung, errichtet nach eigenem Ermessen weitere Gebäude und unterliegt keiner Rechenschaftspflicht gegenüber kirchlichen Verwaltungsbehörden. Somit kann die

Faksimile der Stiftungsurkunde

Erhaltene Inschriftentafel des alten Hospitals von 1768

Gemeinde ihren ersten Prediger, den Schweizer Prof. Dr. Jeremias Sterky, frei auswählen. Dieser führt sich im Einweihungsgottesdienst selbst in sein Amt ein. Ausdrücklich hat der König auf dieses ihm als *summus episcopus* (oberster Bischof) zustehendes Recht verzichtet.

Im Gegensatz zu den damals bestehenden lutherischen Kirchen hat die Gemeinde keinen territorial abgegrenzten Zuständigkeitsbereich, sie erfasst alle im Bereich der Doppelstadt Berlin/Cölln sich ihr zugehörig fühlenden Reformierten und deren Nachkommen, sofern sie in der Parochialkirche getauft wurden oder dort am Abendmahl teilnehmen. Gemeindeglied ist man im Regelfall »durch Geburt«. Die eingesessenen Berliner Gemeinden sind um ein vielfaches größer als die junge Parochialgemeinde mit ihren anfangs vielleicht 800 Gliedern. Diese fühlen sich aber als eine in besonderer Weise elitäre und privilegierte Gemeinschaft. Man ist dem Herrscherhaus eng verbunden, besitzt insbesondere untereinander einen ausgeprägten Zusammenhalt.

Mit großer Tatkraft und bemerkenswerter Spendenfreudigkeit werden die Aufgaben der Gemeinde in Angriff genommen. Neben der Gewährleistung der sonntäglichen Gottesdienste und der Amtshandlungen wird in kurzer Zeit der Friedhof rings um die Kirche eingerichtet, die Armenpflege begründet und eine eigene allgemeinbildende Schule aufgebaut.

Die spontane Liebestätigkeit in der Gemeinde ist vorbildlich. Wie berichtet wird, genügt eine Erwähnung auf der Kanzel, schon machen sich einige auf, um den Bedürftigen Erquickung und Pflege in reichem Maße zuteil werden zu lassen. Die wohlhabenden Gemeindeglieder spenden oder vererben oft großzügig für die Armen, so z.B. Oberhofmarschall Marquard Ludwig von Printzen 7.300 Taler. Teilweise sind diese Spenden eindeutig festgelegt, so spendet ein unbekannter Geber 1.000 Taler für Weißbrot. Die Verteilung ist durch eine spezielle Ordnung geregelt.

Mit dem Nachlass des 1750 verstorbenen Predigers Jakob Elsner kann der Neubau eines Hospitals in der Waisenstraße finanziert werden. Die Gemeinde besitzt hier ein Hintergebäude, mit Wohnungen für arme Gemeindeglieder bei mäßiger Miete. Verärgert über die häufige Einquartierung von Soldaten, was zu einer Belastung der Kirchenkasse führt, erklärt die Gemeinde das Gebäude zum Hospital. Es bleibt dadurch von weiteren Einquartierungen verschont. An dessen Stelle wird dann das neue Hospital erbaut, 1768 ziehen die ersten Hospitaliten ein. – Ein wichtiges Unterstützungswerk ist die Versorgung der Predigerwitwen. Auch die dafür erforderliche Kasse ist u.a. durch Ver-

mächtnisse gut gefüllt. Allein aus dem Nachlass der Frau Segond de Banchet fließen ihr 13.272 Taler zu.

Die Gemeinde entwickelt sich auf allen Gebieten sehr erfreulich, schließlich leisten drei Prediger ihren Dienst. Ein Glockenist, ein Organist, mehrere Lehrer sowie Mitarbeiter für die Verwaltung und die Bestattungen sind angestellt. Am Bekenntnis zu den Reformierten wird festgehalten, den Predigern wird bei ihrer Amtseinführung jedoch die Verpflichtung auferlegt »… sich so zu betragen, dass mit dem Luthertum eine gegenseitige kirchliche Duldsamkeit gestiftet und erhalten wird.« Alle Pfarrer respektieren das ausnahmslos.

Mit einer großzügigen Spende seitens König Friedrich Wilhelm III. kann im Jahr 1800 ein neues massives Schulhaus errichtet werden, mit Wohnungen für die Lehrer und hellen geräumigen Klassenzimmern. Wohlhabende Gemeindeglieder verpflichten sich zu festen Beiträgen für den Unterhalt und die Bezahlung der Lehrer. So können auch weiterhin Freischüler unterrichtet werden. In der Blütezeit werden etwa 300 Schülerinnen und Schüler unterrichtet, davon 75 Freischüler. Das Schulgeld beträgt 8 Taler jährlich.

1803 bis 1902

Zum Jubelfest ihres hundertjährigen Bestehens im Jahre 1803 kann sich die Gemeinde voller Stolz präsentieren. Der Gottesdienstbesuch ist zufriedenstellend, die gemeindeeigenen Gebäude (Schule, Hospital, Pfarrhäuser) befinden sich in einem guten Zustand, die Finanzen sind in Ordnung. König Friedrich Wilhelm III. kann zwar leider nicht am Festgottesdienst teilnehmen, bescheinigt der Gemeinde aber in seiner Grußadresse, dass diese sich rühmlich vor anderen auszeichne. Allerdings merkt die Festpredigt an, dass jetzt, im Zeitalter der Aufklärung, ein böser Zeitgeist zu einem Kaltsinn gegenüber dem Gottesdienst geführt habe. Es wird die Hoffnung ausgedrückt, dass einst, vielleicht bald, für die Religion bessere Zeiten kommen werden.

Am 27. Oktober 1806 hält Napoleon unter dem Geläut aller Glocken seinen Einzug in Berlin. Vorsichtshalber verbirgt die Parochialgemeinde wichtige Dokumente und die Gelder der Kirchen- und Stiftungskassen zwischen den Särgen im Gruftgewölbe der Kirche. Da ergeht am 1. November die amtliche Nachricht, dass die Kirche mit Einquartierung belegt werden soll und sofort zu räumen sei. Mitten in der Nacht steigt der Pfarrer erneut in die Gruft, da das Versteck nun nicht mehr sicher ist. Dabei wird sein Licht durch einen Luftzug ausgelöscht, er wird zwischen verrutschten Särgen eingeklemmt und bangt um sein Leben. Zum Glück kann er vom Totengräber nach einer Weile aus seiner misslichen Lage befreit werden. Die Wertsachen bringt er in seine Wohnung, dort bleiben sie unangetastet.

Das Gestühl in der Kirche wird abgebrochen und über die ganze Fläche Stroh ausgebreitet als Lager für die erwarteten Soldaten. Zum Glück kommen diese nicht, die Gemeinde muss jedoch die erheblichen Kosten für den Abbruch und die Wiederherstellung des Gestühls tragen.

Anlässlich des Reformationsjubiläums 1817, zum 300. Jahrestag des Anschlags der 95 Thesen Martin Luthers, wird in Preußen die Vereinigung, die Union von lutherischer und reformierter Kirche vollzogen. In der Parochialgemeinde, der ersten selbstständigen reformierten Gemeinde in Berlin, ist das spezifisch reformierte Bewusstsein vielfach bereits geschwunden, sie tritt ohne besonderen Widerspruch der Union bei. Lediglich über die Aufstellung eines Kruzifixes gibt es Diskussionen, im Ergebnis beschließen die Pfarrer und das Presbyterium (Gemeindekirchenrat) die Einführung der lutherischen Tradition mit brennenden Kerzen und einem Kruzifix auf dem Altar. Jetzt ist auch Zeit, der Kirche endlich einen richtigen Namen zu geben denn »Parochial« bedeutet lediglich »zur Gemeinde/Pfarrei gehörig«. Erörtert werden »Stadtkirche« (nach ihrer Lage), »Friedrichskirche« (nach ihrem Stifter Kurfürst Friedrich III.), »Konkordienkirche« (nach der vollzogenen Union (Eintracht)). Es kommt jedoch in der Gemeinde zu

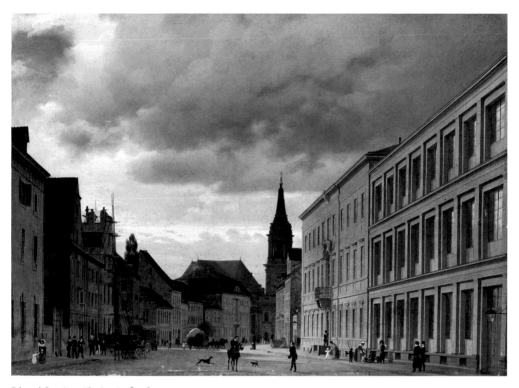

Eduard Gaertner, Klosterstraße, 1830

keiner Verständigung, resigniert stellt ein Chronist fest, dass es bei dem ebenso unverständlichen wie unpassenden Namen »Evangelische Parochialkirche« bleibt.

Die allgemeine politische Entwicklung wirkt sich auch auf die Gemeinde aus. Im Bericht über das Revolutionsjahr 1848 ist vermerkt: »Das Jahr, so reich an Äußerungen sittlicher und religiöser Verderbtheit, wie an Not und Elend, hat seine nachteiligen Wirkungen auch auf unsere kirchlichen Zustände gehabt.« Nach wenigen Jahren ist jedoch die depressive Stimmung verflogen. Die Gemeinde vergrößert sich weiter. Die Kirche erhält Gasbeleuchtung, jetzt können auch gut besuchte Abendgottesdienste angeboten werden. Für die Kinder gibt es Sonntag mittags einen separaten Gottesdienst, die Sonntagsschule. 1873 wird festgestellt, dass die Bedingungen in der Gemeinde wenn auch

nicht glänzend, doch jedenfalls ansehnlich und erfreulich zu nennen sind. Vor allem ist es gelungen, die alten Vorrechte mutig und fast immer siegreich zu verteidigen.

Das ausgehende 19. Jahrhundert bringt jedoch schwerwiegende Einschnitte mit nachhaltigen negativen Auswirkungen. Eine neue Schulgesetzgebung zieht die Schließung der gemeindeeigenen Schule nach sich, durch das neue Zivilstandsgesetz vermindern sich die Anzahl der Taufen und Eheschließungen, der Wegfall der Gebühren für Amtshandlungen führt zu finanziellen Einbußen. Ein andauerndes Problem resultiert aus der wachsenden Zerstreuung der Gemeindeglieder. Wohlhabende Familien ziehen an den Stadtrand, andere verlieren ihre Wohnung in der Innenstadt durch die große Zunahme von Büro- und Verwaltungsbauten.

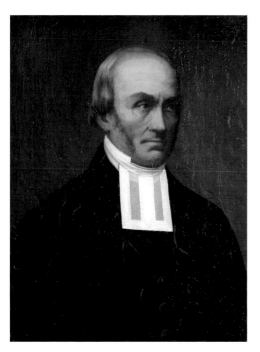

Pfarrer Johann Friedrich Wilhelm Arndt,
Amtszeit 1833 – 1875

Dennoch, zu Beginn des neuen Jahrhunderts ist sie zwar mit etwa 7.000 Gliedern eine der kleinsten Berliner Gemeinden, hat aber drei Pfarrer und besitzt immer noch ein starkes Gefühl der Zusammengehörigkeit. Der Besuch der Gottesdienste ist überdurchschnittlich gut. Allmählich bürgert sich ein, am Heiligen Abend vor Weihnachten einen Vespergottesdienst zu halten, die meisten Besucher stellen sich aber traditionell am Totensonntag und zur Konfirmation ein.

Eine große Spendenfreudigkeit ist weiterhin typisch, die diakonische Arbeit vorbildlich, die Kirchenmusik auf hohem Niveau. Die Parochialkirche ist umfassend saniert. Zwischen Klosterstraße und Waisenstraße besitzt die Gemeinde einen großen modernen Gebäudekomplex mit Büros, Pfarrwohnungen und Gemeindesälen. Die Einnahmen der teils fremdvermieteten Räumlichkeiten werden die finanziellen Erfordernisse der Gemeinde auf Dauer sichern, sie kann zuversichtlich in die Zukunft blicken.

Einer der insgesamt 24 Gemeindepfarrer im Porträt

JOHANN FRIEDRICH WILHELM ARNDT (Pfarrer von 1833–1875) wird 1802 in Berlin in einer Handwerkerfamilie geboren. Er besucht das Gymnasium zum Grauen Kloster und studiert Theologie an der Berliner Universität. Nach seinem Examen wird er Mitglied des Domkandidatenstifts und Lehrer an der Parochialkirchschule. Im Alter von 27 Jahren wird er Hilfsprediger am Dom zu Magdeburg und bewirbt sich drei Jahre später um die zweite Predigerstelle an der Parochialkirche, in die er aus sieben Bewerbern gewählt wird. Nach kurzer Zeit ist er weithin bekannt, seine Predigten üben eine große Anziehungskraft aus, die Parochialkirche ist regelmäßig bis auf den letzten Platz gefüllt, darunter sind prominente Gäste,

u.a. Professoren der Berliner Universität und Mitglieder der Königlichen Familie. Ein fester Glaubensstandpunkt, die durchsichtige Klarheit in der Anordnung und Entwicklung der Gedanken, der warme zu Herzen dringende Ton seiner Rede zeichnen ihn aus. Weit über den Kreis der Zuhörer hinaus reicht seine Wirksamkeit durch die Vielzahl seiner Veröffentlichungen. Sein Erbauungsbuch »Die Morgenklänge« wird vom späteren Kaiser Friedrich III. als dasjenige Buch bezeichnet, welches ihn durch seine Kindheit und Jugend begleitet habe. Arndt wird Ehrendoktor der Theologie und erhält den Roten Adlerorden. Nach 42-jährigem Dienst in der Parochialgemeinde geht er 1875 in den Ruhestand. Er hat über 2.000 Predigten gehalten, 6.281 Kinder getauft, 4.232 Kinder konfirmiert, 1.863 Trauungen vollzogen.

Umfeld der Parochialkirche, um 1900

1903 bis 1968 und danach

Die 200-jährige Jubelfeier 1903 ist von Optimismus geprägt, zum Bedauern der Gemeinde nimmt der Kaiser leider nicht teil, er schickt seinen Sohn, Kronprinz Wilhelm, immerhin auch eine Kaiserliche und Königliche Hoheit. – Anhaltende Sorge bereitet der Gemeinde die Entwicklung in der Mitte Berlins, das betrifft gleichermaßen die Gemeinden von St. Nikolai und St. Marien: »Die Entvölkerung der inneren Stadt geht mit der Kraft eines Naturgesetzes vor sich. An der Stelle, wo früher der Brennpunkt des alten Berlin lag, wo die altangesehenen Familien und Geschlechter ihre Höfe hatten, erheben sich Geschäftspaläste und Verwaltungsgebäude in immer steigender Zahl. Das bleibt nicht ohne Einfluss auf das kirchliche und religiöse Leben.« (Aus dem Bericht über die Kirchlichen und sittlichen Zustände der Diöcese Berlin I vom 25. Mai 1903)

Eine Vorstellung über den Gottesdienstbesuch im Jahr 1913 in der Berliner Innenstadt kann die Übersicht der mittleren Kollekten geben:

Dom	165 Mark
Dreifaltigkeit	140 Mark
Kaiser-Wilhelm Gedächtnis	115 Mark
Nikolai	32 Mark
Parochial	31 Mark
Marien	30 Mark

Kirchengemeinden in Berlin berichten über Probleme mit der »offenbaren Tatsache, dass die großen Massen der Kirche vollständig entfremdet sind. Der Same, den die Sozialdemokratie ausstreut, ist aufgegangen und trägt seine Früchte.« (Ebenso Bericht vom 25. Mai 1903) So wird im Januar 1914 auch in der Parochialkirche ein Buß- und Bet-Gottesdienst gehalten. Er soll die Teilnehmer »stärken in der Treue gegen unsere evangelische Kirche, der Tausende den Rücken gekehrt haben.«

Kanzel von Johann Christoph Döbel, 1703/04,
Foto um 1935

chensendungen an Soldaten aus der Gemeinde werden organisiert. In den Jahresberichten der Gemeinde wird in allen Kriegsjahren fest mit einem Sieg des Deutschen Reiches gerechnet. Die Zeit wird als großartig empfunden: »Einiger und treuer denn je schart sich in diesen Tagen das deutsche Volk um den Thron seines Kaisers; möge es immer so bleiben!«

Die seit ihrer Gründung eng mit dem Herrscherhaus verbundene Parochialgemeinde ist 1918 von dem unrühmlichen Kriegsende, der Abdankung des Kaisers und den Ergebnissen der Novemberrevolution schwer getroffen. Im Jahresbericht wird die Situation so beschrieben: »…drinnen im Lande: Streit, Unordnung, Gesetzlosigkeit. Vor uns: Schande, Not, Elend.« Die Angst und die Unsicherheit über die Zukunft der evangelischen Kirche insgesamt und der eigenen Gemeinde sind groß. Schließlich war der verjagte Kaiser formal der »Oberste Bischof« gewesen und die in der neuen Republik vorgesehene Trennung von Staat und Kirche birgt große Risiken.

Dankbar kann aber festgestellt werden, dass sich im Revolutionsjahr das Gemeindeleben besonders ruhig und friedlich gestaltet hat. Die Gemeinde sieht die schwerwiegenden Umbrüche als Gottes gerechtes Gericht an und will durch Sammlung der Gläubigen, Vertiefung in Gottes Wort, Zeugnis der Wahrheit für

Auf Anregung von Kaiser Wilhelm II. wird zu Beginn des Ersten Weltkrieges, am 5. August 1914, wiederum ein Buß- und Bettag gehalten. Die Parochialkirche erlebt den größten Zulauf in ihrer Geschichte. Tausende füllen die Kirche, den Altarraum, die Gänge, die Vorhalle. Sie sinken schließlich »mit Inbrunst auf ihre Knie, um unseren Waffen den Sieg zu erflehen.«

Die Kriegsgottesdienste erlebt die Gemeinde im Winter in der fast ungeheizten Kirche, im Rücken das trostlose kahle Gerüst der Orgel, da der prächtige barocke Orgelprospekt für die Rüstungswirtschaft abzuliefern war, wie auch eine Geläuteglocke und die Kupferabdeckung vom Kirchendach. Die Frauenvereine beteiligen sich an der Verwundetenpflege, Päck-

Aus dem Gelöbnis von Pfarrer Kitscha zu seiner Amtseinführung 1935:

»… will das Evangelium nach dem Verständnis, das mir der Heilige Geist verleiht, lauter und rein predigen – den Deutschen in meiner Predigt aber ein Deutscher sein und bleiben. Ich will mit meinem Amt, meiner Kraft und meinem Gebet zugleich mithelfen, in Treue zum Führer das Reich zu bauen, auf daß unser Volk wieder frei, fromm und geachtet werde unter den Völkern der Erde.«

Kanzelaltar von 1946 im Turmsaal

die Abgefallenen und Schwankenden an der sittlichen Wiedergeburt des deutschen Volkes mitwirken.

Die katastrophale wirtschaftliche Situation der Zwischenkriegszeit belastet auch die Gemeinde. Zur Kosteneinsparung finden im Winter 1919/20 die Gottesdienste, außer an hohen Feiertagen, im Gemeindesaal statt. Der aufkommende Nationalsozialismus wird durch die Gemeinde offenbar nicht als Problem erkannt, wohl aber noch 1929 eine mögliche Gegenreformation der katholischen Kirche! Die daraus resultierenden Gefahren dürften nicht unterschätzt werden.

Unerwartet wird 1933 die Neuwahl eines Pfarrers notwendig, von den einst drei Predigern war einer in ein anderes Amt gewechselt, der zweite plötzlich verstorben, der dritte kann aus gesundheitlichen Gründen seinen Dienst nicht weiterführen. Die neuen politischen Verhältnisse haben zu einer Fraktionsbildung in der Gemeinde geführt. Scharf abgegrenzt stehen sich gegenüber die Fraktion »Evangelium und Kirche« (Bewahrer der Reformation und des Evangeliums) und die Fraktion »Deutsche Christen« (Anhänger des Nationalsozialismus), Letztere mit einem deutlichem Übergewicht, das sie auch massiv nutzen. Für die Neuwahl können sie ihren Wunschkandidaten, Pfarrer Herbert Kitscha, durchsetzen. »Evangelium und Kirche« wird mit der Aussicht beruhigt, dass ja die Besetzung für eine weitere Pfarrstelle noch ausstehe. Tatsächlich bleibt es jedoch dauerhaft bei einer Stelle.

Die »Deutschen Christen« nutzen ihre Mehrheit. Schon 1933 wird ein »Deutscher Dankgottesdienst« abgehalten, um laut Einladung »dem Allmächtigen zu danken, dass uns in der Person unseres Volkskanzlers Adolf Hitler der Retter erstanden ist.« Mit ihren Fahnen ziehen SA-Männer in die Kirche ein, zum Abschluss erklingt vom Turm das Glockenspiel mit dem Horst-Wessel-Lied. Die Jugendgruppen werden ohne Widerstand in die Hitlerjugend eingegliedert. Für die Gemeinde hat eine neue Zeitrechnung begonnen. 1935 wird die im Ersten Weltkrieg beschlagnahmte Glocke ersetzt, die neue trägt die Inschrift: »Geopfert im dritten Jahre des Weltkrieges, neu erstanden im dritten Jahre des dritten Reiches«. Sieben Jahre später wird diese Glocke für den Zweiten Weltkrieg beschlagnahmt.

Nationalsozialistisches Gedankengut wird im Gemeindeblatt, den »Parochialglocken«, verbreitet, das Gemeindehaus durch Kündigung »judenfrei« gemacht, die hebräische Inschrift über dem Kirchenportal (JAHWE = Gott in »jüdischen« Buchstaben) entfernt. Wie eine Zeitzeugin berichtet, haben die Anhänger von »Evangelium und Kirche« zeitweise gesonderte Nachmittags-Gottesdienste mit dem Pfarrer von St. Nikolai, Hans Schwebel, in der Parochialkirche gefeiert. Über die Verwendung der Kollekten aus diesen Gottesdiensten soll es zu tätlichen Auseinandersetzungen mit Vertretern der »Deutschen Christen« gekommen sein. Daneben geht das normale Gemeindeleben scheinbar unverändert weiter. Die Parochial-

Erinnerungen von Waltraud Mehling, geb. 1929, an den 24. Mai 1944:

»Mein Vater hatte eine Dienstwohnung im Alten Stadthaus gegenüber der Parochialkirche. In dieser wurde ich am 21. Mai 1944 konfirmiert, es sollte die letzte Amtshandlung vor der Zerstörung sein. Als die Luftschutzsirenen drei Tage später nach einem Tagesangriff die Entwarnung kündeten, gingen meine Eltern und ich zu einem Fenster an der Klosterstraße. Mit einem Aufschrei: ›Unsere Kirche brennt!‹ machte sich mein Entsetzen Luft. Ich stand dann wie versteinert und sah und hörte wie jede Glocke, durch die Hitze bewegt, noch einmal erklang bis sie dröhnend in die Tiefe stürzte. Wie ein Wunder haben zwei von den vierzig Glocken den Sturz und die Gluthitze unversehrt überstanden, sie läuten bis heute zu unseren Andachten und Gottesdiensten in der Parochialkirche. Erinnerung und Mahnung zugleich.«

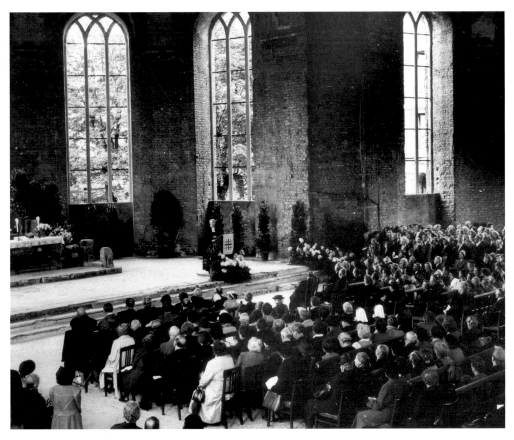

Gottesdienst zum 250-jährigen Jubiläum 1953

kirche soll nunmehr verstärkt in die Öffentlich-keit wirken. Das Umfeld wird besucherfreund-lich umgestaltet, der Turm nachts angestrahlt, im Turmgeschoss eine öffentlich zugängliche historische Sammlung eingerichtet, die Aus-sichtsplattform des Turms für das Publikum geöffnet.

Pfarrer Kitscha erfüllt die Erwartungen der »Deutschen Christen« in vollem Umfang. Be-geistert begrüßt er den Kriegsbeginn im Sep-tember 1939. Im Juni 1940 wird er zum Kriegs-dienst einberufen, im Februar bereits der Orga-nist Wilhelm Bender, zuständig für Orgel, Chor, Glockenspiel. Mit Vertretungsdiensten können alle Aufgaben weiterhin erfüllt werden, wenn auch unter erschwerten Bedingungen.

In der Kriegszeit erhalten die Epitaphe in der Vorhalle der Kirche einen Splitterschutz durch Einmauerung. Wichtige Archivalien werden in das Gewölbe unter der Kirche und in den Tresor der Stadtbank am Alexanderplatz verbracht. Dieser erleidet später einen Wassereinbruch, dem die meisten Dokumente zum Opfer fallen.

Im fünften Kriegsjahr, am 24. Mai 1944, wird das ganze Viertel um die Kirche bei einem ver-heerenden Tagesluftangriff von Brandbomben getroffen. Dabei wird auch das der Kirche be-nachbarte Pfarrhaus so zerstört, dass es unbe-wohnbar ist. Wiederholte Bombenangriffe und die späteren Nahkämpfe in der Innenstadt führen zu weitere schwere Schäden an gemein-deeigenen Gebäuden.

In dieser für die Gemeinde wie auch für die gesamte Innenstadt Berlins aussichtslos erscheinenden Situation wird die Kraft für einen Neuanfang gefunden. Die Gottesdienste hält man im notdürftig reparierten Gemeindehaus, an größeren Festtagen kann die Parochialgemeinde eigene Gottesdienste in der weitgehend erhaltenen St. Marienkirche feiern. Mit großer Energie wird die Enttrümmerung und die Beseitigung der Gebäudeschäden organisiert.

Ab 1945 sind die Verlautbarungen und internen Schriftstücke der Gemeinde frei von politischen Äußerungen. Zwar wird die Zerstörung der Kirche und der anderen Gebäude eindrucksvoll beklagt, Spuren des Erkennens einer möglichen Mitverantwortung der einstigen Anhänger der NS-Ideologie sind allerdings nicht zu finden. Ein Jahr nach Kriegsende findet der erste Gottesdienst in der allseitig offenen Kirche statt und schon am 1. Advent 1946 kann der schön gestaltete Turmsaal als neuer Gottesdienstraum eingeweiht werden. Mühselig ist die Suche nach dem Verbleib der Gemeindeglieder und die Aufstellung einer neuen Gemeindekartei, doch bald blüht das Gemeindeleben wieder auf. Es entstehen Frauen-, Männer-, Jugend- und Kinderkreise, ein Kirchenchor und ein Posaunenchor.

1948 kommt endlich Pfarrer Kitscha aus der Gefangenschaft zurück. 1950/52 wird das Kirchendach neu aufgebaut, die 250-Jahrfeier kann 1953 im wieder überdachten Kirchenschiff stattfinden. Doch die Bausicherung und die Anfänge der Instandsetzung der Kirche und der anderen kriegsbeschädigten Gebäude übersteigen die finanziellen Möglichkeiten der Gemeinde, es bestehen beachtliche Schulden. Die Pläne für die Sanierung der Kirche einschließlich Wiederaufbau des Turmes mit Glockenspiel müssen aufgeschoben werden. 1954 wird dem Gemeindepfarrer auch die Verwaltung von St. Lukas in Berlin-Kreuzberg übertragen. 1959 verlässt er überraschend seine beiden Gemeinden und folgt einer Berufung in die USA.

Am 20. August 1961 wird Karlheinz Reichhenke in der Parochialkirche als neuer Pfarrer (mit 50 % Dienstanteil) eingeführt, es ist für 30 Jahre der letzte Gottesdienst im Kirchenschiff. Die Gemeinde hatte die Amtseinführung durch Bischof Dibelius gewünscht. Dieser kann jedoch nicht in den Ostteil der Stadt kommen, er gilt hier als unerwünschte Person. Seine Aufgabe übernimmt Präses Kurt Scharf. An diesem Tag können die Westberliner zwar noch den Ostsektor besuchen aber nur wenige wagen das. Eine Woche vorher war die Grenze zwischen Ost und West abgeriegelt worden, ab 22. August sind die in West-Berlin wohnenden Gemeindeglieder auf Dauer von ihrer Kirche getrennt. Ein schwerer Schlag für die Gemeinde, etwa die Hälfte ist über Nacht von ihrer Kirche abgeschnitten. In West-Berlin wird eine selbstständige Teilgemeinde gegründet. Sie hat keine eigene Kirche und ist Gast in St. Lukas. Allmählich verliert sie ihren Bestand und löst sich 1978 auf.

Der verbleibende Ostteil der Gemeinde schließt sich 1968 mit den Nachbarn zur Georgen-Parochial-Gemeinde zusammen. Genutzt werden die übernommenen Räume der alten Parochialgemeinde. Trotz großer Anstrengungen gelingt der vollständige Wiederaufbau der gemeindeeigenen Gebäude nicht. 1969 wird der an der Klosterstraße liegende, fragmentarisch reparierte Teil des Gemeindehauses abgebrochen. Die entstandene Freifläche fällt durch einen Zwangsverkauf an die Regierung der DDR und wird als Parkplatz für den gegenüberliegenden Sitz des Ministerpräsidenten genutzt. (Nach 1990 sind die Bemühungen der Gemeinde um eine Restitution des Grundstücks, inzwischen im Besitz der Bundesrepublik Deutschland, vergeblich.)

Erneut entstehen Pläne für den Wiederaufbau der Parochialkirche – ohne Aussicht auf Erfolg. Die vereinigte Gemeinde hat drei Pfarrer, davon zwei mit je 50 % Dienstumfang. Sie nimmt weiter die unverzichtbaren Aufgaben der regelmäßigen Verkündigung, von Taufen, Trauungen und christlichen Bestattungen wahr. Sie ist ein wertvoller Freiraum gegenüber der Enge der staatlichen Ideologie. Gesprächskreise, Bibelabende, gemeinsame Ausflüge, Gemeindefeiern, Treffen mit westdeutschen Part-

nergemeinden erhalten daher eine ganz besondere Bedeutung.

In der »Wendezeit« 1989/90 spielt die Gemeinde keine besondere Rolle, wo hätten hier auch öffentlichkeitswirksame Veranstaltungen stattfinden können? – Zu Ostern 1991 findet nach 30-jähriger Pause wieder ein Gottesdienst im Kirchenschiff statt. Das Gestühl als Dauer-Leihgabe der Philipp-Melanchthon-Gemeinde in Neukölln, Altar und Kanzelpult aus dem 1961 abgerissenen St. Georgen-Gemeindehaus am Alexanderplatz. Die Aufbruchsituation Anfang der 1990er Jahre wird beherzt genutzt, durch Umbau eines vorhandenen Gebäudes entsteht ein vorbildliches Gemeindezentrum. Es wird 1993 eingeweiht. Neben Wohnungen und Büroräumen zur Vermietung gibt es Platz für die Gemeindeverwaltung, einen Gemeindesaal und weitere großzügige Gemeinderäume.

Die Gemeinde bleibt klein. Hatten die beiden Ursprungsgemeinden Mitte des 19. Jahrhunderts zusammen etwa 65.000 Mitglieder, sind es zur Jahrtausendwende noch 700. Im Jahr 2003 kommt es daher zur Verbindung von Georgen-Parochial mit St. Marien / St. Nikolai, damit geht nach 300 Jahren die Bezeichnung »Parochial« im Namen der Gemeinde verloren. Zugleich ist sich die neue Gemeinde jedoch ihrer Verantwortung für den Erhalt und die Wiederbelebung der Parochialkirche bewusst und handelt dementsprechend (siehe »Die Stiftung kirchliches Kulturerbe«, Seite 92).

Bereits 2006 erfolgt eine weitere Vereinigung, diesmal mit der Gemeinde Petri-Luisenstadt. Der neue Name: Kirchengemeinde St. Petri – St. Marien, eine Referenz an die beiden ältesten Gemeinden des historischen Berlin. Zentrum und Hauptpredigtstätte ist die 750-jährige St. Marienkirche.

Gegenwärtig zeigt sich, dass die Konzentration auf diese ehrwürdige, lebendige Bürgerkirche, die sieben Tage in der Woche ganztägig geöffnet ist, einen wichtigen Anziehungspunkt für die Berliner und deren Gäste aus aller Welt darstellt. Mit ihrer Stadtkirchenarbeit versucht die Kirchengemeinde dem zu entsprechen: mit der Erprobung neuer Gottesdienstformen, mit hochrangiger Kirchenmusik, mit kirchen-

Teilvergoldetes Grabkreuz mit aufgeschlagener Bibel, 1883

Offenbarung 14, V. 13:

»Die Toten, die von jetzt an im Dienst des Herrn sterben, dürfen sich freuen. Sie werden den Lohn für ihren Dienst erhalten und sich von ihrer Mühe ausruhen.«

pädagogischen Angeboten in Kooperation mit den evangelischen Schulen und mit Ausstellungen christlicher Kunst. Regelmäßig findet in der Kirche eine Suppenküche für Bedürftige statt. Ganz in der seit 800 Jahren ungebrochenen kirchlichen Tradition in Berlins Mitte lebt die Gemeinde in der Hoffnung auf eine segensreiche Weiterführung ihrer unverzichtbaren Aufgaben: Verkündigung und Diakonie.

Die Kirchenmusik

Bedeutende Musiker wirken an der Parochialkirche oder stehen mit ihr in Verbindung: August Wilhelm Grell ist ein gefragter Musiklehrer, von 1808 bis 1839 Glockenist und Organist der Parochialkirche. Sein Sohn Eduard Grell hilft ihm häufig aus beim Orgelspiel und beim Setzen der Walze des Glockenspiels. Dieser wird später ein berühmter Kirchenmusik- und Chorkomponist und gilt in der zweiten Hälfte des 19. Jahrhunderts als einer der herausragenden Persönlichkeiten des Berliner Musiklebens. Als Mitglied der Preußischen Akademie der Künste und Direktor der Singakademie hat er 1857 wesentlichen Anteil an der Wiederentdeckung des Bach'schen Weihnachtsoratoriums.

Die Familie Mendelssohn-Bartholdy ist mit der Parochialgemeinde verbunden. Felix wird 1825 in der Parochialkirche konfirmiert. Seine Schwester Fanny heiratet hier am 3. Oktober 1829 den 35-jährigen Wilhelm Hensel, einen aufstrebenden Maler und Zeichner, der gerade seine ersten größeren Stücke gut verkaufen konnte. Er ist soeben zum Hofmaler ernannt und in die Akademie der Künste gewählt worden. Fanny und Felix, beide hochbegabte Komponisten, wollen mit je einer eigenen Komposition zur Hochzeit beitragen. Fanny soll die Musik zum Eingang, Felix die zum Ausgang liefern. Fünf Tage vorher hat die Braut ihre Komposition »Präludium für die Orgel zum 3. Oktober 1829, F-Dur« fertig. Der geliebte Bruder hält sein Versprechen nicht, noch am Vorabend der Hochzeit wartet Fanny vergeblich auf die Postsendung aus England. In der Nacht, von 21.00 bis 0.30 Uhr, komponiert sie die Ausgangsmusik G-Dur und übergibt diese am Hochzeitsmorgen an Eduard Grell, der sie dann auf der großen Orgel erstmalig spielt. Erst Jahre später findet man unter den Papieren von Felix die Orgelsonate A-Dur, op. 65, Nr. 3. Es ist offensichtlich die zugesagte Ausgangsmusik, die er zwar verfasst, aber nicht an die Schwester abgeschickt hatte.

Johann Friedrich Ludwig Thiele beginnt 1839 seinen Dienst an der Parochialkirche, empfohlen durch einen eigenhändigen Brief der preußischen Kronprinzessin an den Gemeindekirchenrat. Als »Wunderkind« spielte er schon mit neun Jahren kleine Orgelfugen in Gottesdiensten. 14-jährig hatte er sein Studium am Königlichen Institut für Kirchenmusik begonnen und ist schon in jungen Jahren ein hoch angesehener Virtuose für Klavier und Orgel. Die herausragende Orgel der Parochialkirche ist der Meisterschaft Thieles angemessen. 1841 findet ein Orgelwettspiel mit dem berühmten Breslauer Organisten und Komponisten Adolph Hesse statt. Hesse wird gewarnt: »Machen Sie sich die Sache nicht zu leicht, Haupt [damals Organist an St. Nikolai] ist ein Tiger, aber Thiele ist ein Löwe.« Hesse verliert den Wettbewerb, er soll nach dieser Niederlage Berlin gemieden haben. Die Kompositionen von Ludwig Thiele werden von Zeitgenossen in ihrer Qualität der Kunst Johann Sebastian Bachs als gleichwertig angesehen, ihre Wiedergabe stellt hohe Anforderungen an die Interpreten. Mit 31 Jahren stirbt er an der Cholera. Im Nachruf heißt es: »Nach dem kompetenten Urteil seines Freundes Haupt nimmt Thiele unter den Orgelspielern Deutschlands die erste Stelle ein.« Er wird am 20. September 1848 auf dem Parochialkirchhof beigesetzt. Die Gemeinde umgeht damit die Forderung, Choleraopfer außerhalb der Innenstadt zu bestatten. Seine Grabstelle mit einem aufgeschlagenen Buch aus Porzellan ist 2003 erneuert worden.

Nach Ludwig Thiele wird Carl August Haupt 1848 Organist an der Parochialkirche. Er hat einen Ruf als herausragender Orgelspieler, wird 1869 Direktor des Königlichen Instituts für Kir-

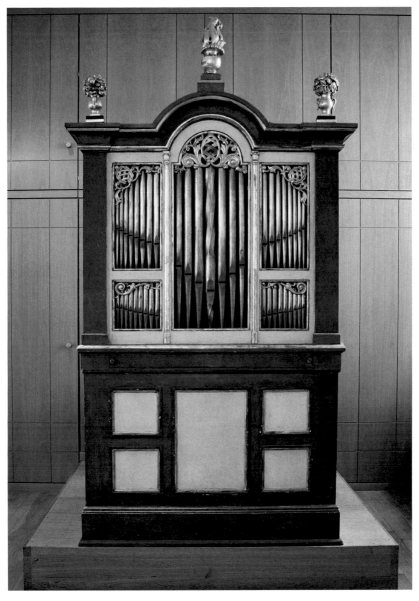

Orgel aus dem Turmsaal von 1947, seit 1993 im Gemeindesaal

chenmusik. Er unterrichtet Theorie und Praxis des Orgelspiels und bildet viele später berühmte Fachleute aus. Seine Gutachten von Orgeln genießen hohes Ansehen. Haupt verfasst eine Orgelschule, ein Orgelchoralbuch und komponiert zahlreiche Lieder. Das 50-jährige Jubiläum als Organist – seine erste Stelle war 1832 an der Franziskaner-Klosterkirche in Berlin – wird 1882 mit großem Aufwand in der Parochialkirche gefeiert. Sein Bild hängt bis zur Zerstörung der Kirche auf der Orgel-Empore. Seit 2008 befindet es sich restauriert als Leihgabe im Institut für Kirchenmusik der Universität der Künste, Berlin.

Die Stiftung kirchliches Kulturerbe

von Roland Stolte, Theologischer Referent für Kirchenpädagogik und
Öffentlichkeitsarbeit der Evangelischen Kirchengemeinde St. Petri – St. Marien

In Berlins Mitte ist die Parochialkirche ein besonderer Ort, ein früheres Wahrzeichen der Stadt, in dem sich wie kaum an einem anderen Ort der architektonische Anspruch und das künstlerische Niveau seit der Barockzeit mit den Brüchen der Geschichte und den Wunden der Zerstörungen des Zweiten Weltkriegs auf eine Weise eindrucksvoll vereinen, der sich kaum jemand entziehen kann.

Gerade deshalb bedarf dieser besondere Ort einer besonderen Nutzung, einer Nutzung, die über das Eigene der Parochialkirche nicht mit leichter Hand hinweggeht, sondern die sorgsam das Gewesene in seinem Reichtum wie in seinen Abbrüchen vergegenwärtigt, dem Miteinander von künstlerischem Anspruch und kirchlichem Leben Raum gibt und so die Geschichte dieses besonderen kirchlichen Ortes in die Zukunft hinein fortschreibt.

Mit der Nutzung der Parochialkirche durch die »Stiftung kirchliches Kulturerbe« soll das geschehen. Im Oktober 2009 unter dem Dach der Deutschen Stiftung Denkmalschutz von der St. Petri – St. Mariengemeinde gegründet, geht es der Stiftung um solche bereichernden Entfernungen in das Vergangene um der Gestaltung der Zukunft willen. Das Vergangene, d. h. die Zeugnisse kirchlichen Lebens aus der Parochialkirche, aus den Stadtkirchen der ehemaligen Doppelstadt Berlin/Cölln, aber auch aus dem Land Brandenburg und der schlesischen Oberlausitz, begegnen dabei in verschiedenen Gestalten: als Gemälde etwa, als Buch oder als Epitaph. Solcherart Begegnungen zu ermöglichen setzt voraus, dass das Überlieferte erhalten und gepflegt wird. Erhaltung und Pflege setzen voraus, dass man um die Existenz der Traditionsschätze weiß. Selbstverständlich ist das nicht mehr. Für die einzelnen Glieder dieser Kette kulturellen Erinnerns Sorge zu tragen und sie im Dienste einer zeitgemäßen Ver-kündigung des christlichen Glaubens wieder ineinanderzufügen, sind die Aufgaben der »Stiftung kirchliches Kulturerbe«.

Die Parochialkirche als Bauwerk und Heimat der ehemals reformierten Kirchengemeinde bildet hierfür den Kristallisationspunkt. Darüber hinaus steht ein großer, kirchen- und stadthistorisch bedeutsamer Kunst-, Bibliotheks- und Archivbestand in der Verantwortung der Evangelischen Kirchengemeinde St. Petri – St. Marien Berlin. Dieser »Kunstsammlung St. Marien« kommt methodisch wie inhaltlich eine besondere Bedeutung zu: methodisch als bereits erprobtes Modellprojekt einer Kunstguterfassung, der Sache nach als ein Widerschein des über Berlin hinausreichenden Stellenwertes der im Zuge der Reformation gebildeten beiden Propsteien St. Nikolai/St. Marien und St. Petri, die (neben der Universität Franfurt an der Oder) über Jahrhunderte das kirchliche und theologische Leben in Berlin und Brandenburg maßgeblich prägten.

Die Kunstsammlung St. Marien Berlin umfasst in der Hauptsache das Kulturerbe der mittelalterlichen Stadtkirchen Berlins. Dazu gehören neben der alten Propsteibibliothek – der ältesten Bibliothek Berlins – und dem umfangreichen Archivbestand vor allem ungefähr 250 Kunstwerke (Gemälde, Reliefs, Skulpturen) aus dem 15. bis 19. Jahrhundert.

Im Zuge der aufwendigen Sanierung des Innenraums der St. Marienkirche und der Konservierung der dort befindlichen Kunstwerke konnte in den Jahren 2003 bis 2006 mit Unterstützung der Landeskirche und des Landesdenkmalamtes eine systematische Erfassung des beweglichen Kunstguts vorgenommen werden. In die Recherche mit einbezogen wurden auch die im Zweiten Weltkrieg ausgelagerten, durch die Teilung der Stadt verstreuten und oftmals vergessenen Kunstwerke von

Rudolf Dammeier, Das Rolandsufer mit Blick auf das Rote Rathaus, die Marienkirche und die Parochialkirche, 1889

St. Nikolai und der Franziskaner-Klosterkirche. Aufgrund der verworrenen Kriegs- und Nachkriegsschicksale waren Herkunft und Verbleib vieler dieser Werke bis zu ihrer jetzt erfolgten Identifizierung nicht mehr bekannt. Zudem haben viele Stücke schwerwiegende Schäden erlitten.

Im Ergebnis kann freilich festgehalten werden, dass trotz einiger Verluste nunmehr – überraschenderweise – ein umfassender, historisch überaus bedeutender Bestand gesichtet worden ist. Zu ihm gehören neben mittelalterlichen Altären, Skulpturen und Gemälden (u.a. Cranach-Werkstatt, Dürer-Schule) besonders viele Epitaphe des 15. bis 18. Jahrhunderts. Sie stellen mit ihren kurzen Lebensabrissen der Verstorbenen und der oft eigentümlichen Ikonographie ein unersetzbares Zeugnis für die Berliner Stadt- und Kirchengeschichte des Mittelalters und der Frühen Neuzeit dar. Eine Kunst- und Kultur-, aber auch eine Sozialgeschichte Berlins können ohne eine intensive Berücksichtigung der Kunstsammlung St. Marien nicht geschrieben werden.

Die in vielen Fällen dringend notwendigen Maßnahmen zur Rettung der Kunstwerke und deren weitere Pflege sowie die inhaltliche Erschließung der Kunstsammlung in Verbindung mit einer öffentlichen Vermittlung der gewonnenen Einsichten und Erkenntnisse in Form von Gottesdiensten und kirchenpädagogischen Angeboten – all das umreißt die Aufgabenfelder.

Die »Stiftung kirchliches Kulturerbe«: an einem besonderen Ort in der Mitte Berlins wird etwas Besonderes entstehen. Ein kirchliches »Laboratorium«, in dem, leidenschaftlich und sorgend zugewandt dem Alten, Neues wächst – zur Ehre Gottes und zum Wohle der Stadt und des Landes.

Hier ruhet in Gott
Johann Friedrich Ludwig
Thiele
geb. den 18. November 1816 zu Quedlinburg.
gest. den 17. September 1848 zu Berlin.

Ruhe sanft.

In Pflege
der
Parochial-Kirche

Ausgewählte Literatur

Johann Christoph Müller, Georg Gottfried Küster: Altes und Neues Berlin, Berlin 1737–1752

Friedrich Nicolai: Beschreibung der königlichen Residenzstädte Berlin und Potsdam, Berlin 1786

Friedrich Arndt: Geschichte der evangelischen Parochialkirche in Berlin, Berlin 1839

Wilhelm Ziethe: Die evangelische Parochial-Gemeinde zu Berlin, Berlin 1874

Knoblauch und Wex: Der neue Ausbau der Parochial-Kirche zu Berlin, in Deutsche Bauzeitung, Juni 1885

Wilhelm Ziethe: Der Umbau der Parochialkirche und die Einweihungsfeier, Berlin 1885

Richard Borrmann: Die Bau- und Kunstdenkmäler von Berlin, Berlin 1893

David Joseph: Die Parochialkirche in Berlin 1694–1894, Berlin 1894

Hermann Naatz: Die Evangelische Parochialkirche 1703–1903, Berlin 1903

Eugen Thiele: Das Glockenspiel der Parochialkirche zu Berlin, Berlin 1915

Jeffery Bossin: Die Carillons von Berlin und Potsdam, Berlin 1991

Ev. Georgen-Parochialgemeinde: Geschichte der Parochialkirche zu Berlin, Berlin 1992

Sibylle Badstübner-Gröger: Die Parochialkirche in Berlin, Berlin 1998

Bettina Jungklaus, Andreas Ströbl, Blandine Wittkopp: Zur kulturhistorischen Bedeutung der Särge in der Parochialkirche, Berlin-Mitte, in Archäologie in Berlin und Brandenburg 2001

Beiträge in Mitteilungen der Berliner Gesellschaft für Anthropologie, Ethnologie und Urgeschichte, Band 23, Berlin 2002: Bettina Jungklaus: Die Mumien in der Gruft der Parochialkirche; Daniel Krebs: Die Beigesetzten der Gruftgewölbe in der Parochialkirche im historischen Kontext; Andreas Ströbl: Das letzte Möbel – Entwicklung der Särge in der Gruft der Parochialkirche; Blandine Wittkopp: Frühneuzeitliches Totenbrauchtum im Spiegel der Gruft der Parochialkirche

Ev. Kirchengemeinde Marien: 300 Jahre Parochialkirche, Berlin 2003

Christian Hammer: Würde wieder hergestellt. Bemühen um die Gruftgewölbe unter der Parochialkirche in Berlin-Mitte, in Archäologie in Berlin und Brandenburg 2005

Jörg Haspel, Klaus von Krosigk: Gartendenkmale in Berlin. Friedhöfe, Hrsg. Landesdenkmalamt Berlin, Petersberg 2008

Hinweise für Besucher

Parochialkirche und Kirchhof
Klosterstraße 66
10179 Berlin
(Berlin-Mitte, Nähe Alexanderplatz)

Fahrverbindung:
U-Bahnstation Klosterstraße, Linie U2

Öffnung des Kirchhofs:
Ständig öffentlich zugängig

Öffnung der Parochialkirche:
An Werktagen 9 – 16 Uhr
(Änderungen vorbehalten)

Gottesdienste in der Parochialkirche:
Jeden Montag 9 Uhr Andacht zum
Wochenbeginn
Jeden letzten Sonntag im Monat 16.30 Uhr
Gottesdienst, alternativ im benachbarten
Kirchenforum

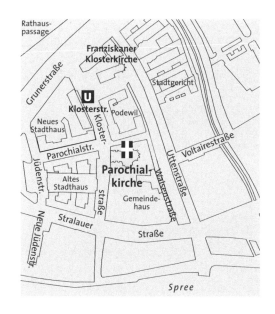

Besichtigung der Gruft der Parochialkirche:
Anmeldung über das Gemeindebüro

Gemeindebüro der Evangelischen
Kirchengemeinde St. Petri – St. Marien
Im Kirchenforum Stadtmitte, 1. Etage
Klosterstraße 66
10179 Berlin (neben der Parochialkirche)

Bürozeiten:
Montag bis Freitag 10 – 14 Uhr,
Donnerstag 14 – 18 Uhr
Tel.: 030 / 24 75 95 10 · Fax: 030 / 24 75 95 22
E-Mail: buero@marienkirche-berlin.de
www.marienkirche-berlin.de

Regelmäßige Gottesdienste der
Kirchengemeinde:
St. Marienkirche, Karl-Liebknecht-Straße 8,
10178 Berlin, jeden Sonntag 10.30 Uhr

Info-Line Kirchenmusik:
030 / 24 75 95 13

Stiftung kirchliches Kulturerbe
Waisenstraße 28
10179 Berlin